NARA NOTE

奈良美智

即使如此，這裡為什麼還是這麼冷呢？

這幾年夏天總是待在日本。
在酷熱的天氣裡，汗流浹背地創作立體作品。
現在，久違的德國冷夏，讓我再次想起了
當初選擇這個地方畫畫的那個時候。

這一想起，就把從秋天開始直到來年的連續展覽帶給我的壓力遠遠拋在腦後。
事實上，我發現焦慮的自己也消失不見了。

究竟為什麼焦慮呢？

在期盼著什麼的時候，首先感謝至今為止成就自己的人們。
這麼做的話，不就可以知道所期盼的事情之毫無意義？

試著全部都讓它一瞬間空空如也的話，只會留下可以看得見的東西。
然後也會有從這裡放手的東西。

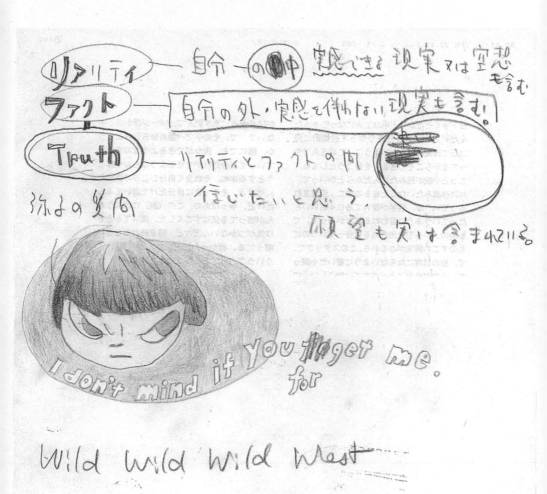

★Reality ── 自己 (的心中) ── 可以實際感受到 現實及空想也包含在內
Fact ── 自己之外，也包含不伴隨實感的現實。
Truth ── 介於 Reality 和 Fact，想要相信，實際上也包含願望。

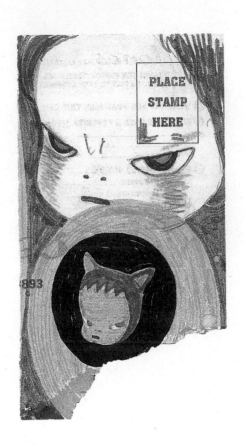

昨日的傑作，今天看來是劣作。

像這種程度的可以嗎？當然不行吧！

當有點沮喪的時候，收到大量的 CD。

連「鈴木亞美」也能融入並讓我發笑。聽聽看吧！

果然還是 Michelle＊好啊！

今天把這兩、三天的劣作全部塗白，再重新挑戰！

要創作出一幅好的作品！因為在此之前不能睡覺！拜託！

我不想把自己的藝術和形式主義的思想連在一起。

＊譯註｜作者沒有其他提示，可能是指披頭四的的歌曲〈Michelle〉。

1988年的時候

住在德國至今已經12年了。

因為進入杜塞道夫藝術學院就讀是1988年9月的事了，沒想到一轉眼已經在德國渡過12個寒暑。

回想起來，這期間雖然發生了很多事，與這兩、三年的忙碌比起來，學生時代真是過得十分平靜。

因為沒有什麼特別預定要做的事，所以想要做什麼都有充分的時間。

然後，也說不上做了些什麼。實際上是有畫了圖，但好像也不是立即可以完成的。

那個時候去學校真的很開心。並非在工作室創作才很開心，就好像第一次交到朋友的國小一年級生一樣，只是、只是在教室裡就興奮得不得了。

只是中午在學校食堂吃飯，傍晚一起去喝杯啤酒就很快樂。

因為連簡單的德文也說不好，我應該都像啞巴一樣在角落傻笑著。現在應該也還是差不多。

在日本的人，應該都認為我會說流暢的德語吧。的確，當日本的朋友來拜訪我的時候，聽到我的德語，都大為稱讚。但是若和其他科系的留學生比起來，唉！簡直是幼稚園生和大學生程度的差異吧！因此，在語言方面依然讓我覺得有自卑感，和人會面就變得很痛苦。特別是政府單位，和牙醫差不多，都是讓我提不起勁去的地方。

剛入學的時候，第一學期並沒有分專攻的領域，想要雕刻的人和想要畫畫的人都混在一起上課，我的班上同學固定是八個人，但是大家都對不講話的日本人很親切。除了我以外，因為其他人幾乎都想從事舞台美術，在日本多少有些經驗的我，還在自由課題的技術方面，幫了大家不少忙。語言並不是那麼必要的東西吧！而且比起教授和助理，我還比較厲害。老王賣瓜。不過說真的，亞洲人還是很有用。同學中和我最要好的是名叫安妮塔的女孩，我和她兩個人還曾跑去柏林健行。我曾經去拜訪過安妮塔的男友，當時他看到我的時候說：

「你是超人！什麼都會哪！」

真開心……

其他的同學幾乎都讓我覺得他們擁有很強的藝術預備軍的意識。雖然這也很重要沒錯……。總之很幸運的是我周遭都是些善良的人。對了，如果我生日那天人在工作室，桌面上就會被裝飾，然後大家唱歌。甚至教授來的時候，大家會代替我說明作品。雖然很開心，但是那個時候都聽不懂德語，他們究竟都說了些什麼呢？感覺變得有點怪。真的是留學生的感覺。安妮塔後來雖然一度迷惘要走純藝術還是舞台美術，不過後來選了舞台美術這條路，現在是德國卡塞爾這個城市的市立劇場的美術總監。我雖然選了純藝術的課，不只還沒能熟悉當個在人前出頭的藝術預備軍，討論也比任何事都還不擅長（或者應該說沒辦法）。討論會的時候就變成回答「嗯」之後，馬上跑到外面去的人。

Battle @ in my dream

已經沒有畫布了，不繃畫布不行了。真麻煩。
因此不知不覺就畫在紙上了。
我會畫在紙上，應該也是因為這樣吧。
真的，繃布好麻煩哪！

紐約還需要三張大的作品。
沒辦法不繃布了。真討厭哪！好麻煩。
但是，繃布吧，現在馬上就做。

繃了畫布之後就變得想要畫圖了。真是不可思議。
去唱片行也很麻煩，但是去了就又一直待在那邊。
準備餐食也是，淋浴也是，每件事都好麻煩啊！
肚子好餓，非常非常餓。
想去吉野家，松屋也行，Sugakiya 也可以。

只有睡覺不麻煩。

嚮往貝瑞·麥吉*那樣的畫家。
像他那樣很好。
他在牆壁上畫畫，不用繃畫布就能畫畫。

用腦過度之後降溫了。然後肚子餓了。

＊譯註｜Barry McGee，舊金山知名塗鴉藝術家。

某本雜誌因為要做插畫特集，希望邀請我參加，所以跟我連絡。我對這種事總是覺得很困擾。並不是因為插畫或是純藝術的關係（這種分類我根本無所謂），而是在這種報導之後，就會有排山倒海的企業廣告邀約。這個問題總是讓我很困擾。

究竟有多少廣告公司仔細看過我的畫？當然我也想看自己的畫變成會動的作品，想看看是什麼樣子。不管早晚，作品都會變成角色商品。只是現在我還不想為了「企業」，把我的分身「作品」提供給他們。因為從「自己」的心湧現出來的是為了讓觀看的人能夠相信而創作出來的作品。正因為如此，我不會為了企業販賣自己的「藝術」。

當然這是我自己個人的想法，應該會有各種見解吧！的確，如果是那條路上的專家，大成功就會因此到手。但是，當想到那是否是自己現在所期望的時候，我可以斷然的否定。不過這不是對一般的「插畫」的否定。比起美術館裡的作品，我受到次文化的影響應該還比較大，現在也是如此。我喜歡的插畫家們的作品，比起任何一個標榜純藝術之名的傢伙都還要來得棒呢！

總之，我不是當作「職業」而選了這條路，而是以「生活方式」所做的選擇。賣畫、賣書所賺的錢，就像是額外的贈品一樣。我有好幾個插畫家朋友，他們也是作為「生活方式」在畫圖。美術或藝術，甚至任何東西，都不能當作自我防禦的手段。

不過，當有一天我的畫可以在任何美術館輕鬆地被欣賞的時候，當實體作品能被大家所知的那天到來，我會想大量做做看鑰匙圈或是玩偶等那樣的東西。

為了 Walking Alone 的聲明

從膨脹著的前額葉的瞭望塔
願望若在夢山脈那頭廣闊的荒地馳騁
糯米紙的月就溫柔地開始溶化

　　乳白色的霧裡
　　有著不停轉圈圈的狗

來自我伸直的輸血管
從心的棧橋搭乘飛機
一邊遊覽一邊對準那隻狗

過去的堆積如果到了今天
向內破裂的現實之碎片所形成的那隻狗
是我，也可能是你

（為了 1999 年 1 月的 Walking Alone 展所寫）

覺得累了，「已經不行了」，為了轉換
心情爬上屋頂。
不過，認為已經不行了，並非是指創
作，而是指因為疲勞站起來會頭暈目
眩的自己的身體。

99/09/06

在屋頂上環視周遭，寂靜的街道和森
林，像逃也逃不了似的在地表上緊緊
靠著。
夜行性的鳥看似往高空飛，卻受到重
力影響平行移動。

Dead of Night　一深夜中一

我感覺到某種「束縛」。
也是因為小狗的圖一直無法完成的關係。
因為地球（自己）的重力、因為太陽（美
術界）的引力，我突然想，如果可以跳往
宇宙（社會）的那一邊該有多好。

在工作室裡　螢光燈照得眼睛暈眩眩

已經不行了嗎

從窗子逃出 爬上屋頂

但是所謂壓力和自我意識，都是為了
反射自己才存在的，既然是這樣，不
要抵抗那個重力，就加上加速度向那
中心衝撞過去吧！
去挑戰吧！我是這麼想的。
然後就會有「向地球（自己）的正中心
發射炸彈！」這樣的表現。
自己的敵人就是自己。能夠打倒它的
也只有自己。

所有東西都貼在地面上

鳥兒們平行飛行

飛出軌道外

想要向遠處飛去嗎？

如此在心裡下定決心，回到工作室。
然後寫下這首詩、拿起筆，小狗的圖
馬上就完成了。

不　這重力反而將它們拉往反方向

向地球的正中心發射炸彈！

アトリエの中
けい光燈に眼がくらみ、
　もうだめかと思う

　窓から ぬけだし 屋上へ登る
すべ それは 地面にはりついて
　島をたす平行移動
　　軌道
　きどうを ~~xxxx~~ はみだ~~して~~ して
　遠~~くxx~~くへ 飛びさまりたいか？
　いや この重力を ~~軸車~~ 逆手
　　　　　　　　きかえに とって
地球'の 真ん中へ 燈強をうちこめ！

＊此頁文字即為左頁藍色字部分。

コトバ より 先に 感情がある
コトバの 後に 文字が生まれる
しかし　文字よりも 行為が
　　　　　　優先する。

それでも、それを乗り越えても
　　　なりえる
　　　コトバ は
　　　があったりもする。

そして そのコトバは
　　　は かぎりなく 真実の
　　　　　　かも知れない

ニュアンス 英語 とくに
想像力　　　〜のイメージ広がる

絵のために言葉があり、言葉のため
　　　　　　絵がある。

★ 在語言之前先有感情
在語言之後產生文字
但是在文字之前行為優先。

儘管跨越了能夠跨越這點
語言也已經存在
然後那個語言也許沒有限制的真實

nuance（英語）←特別是想像力
特別是擴大想像力
為了繪畫，所以有語言，
而為了語言，所以有繪畫。

試著打掃工作室。想讓地板「噹瑯」地看得見。

失敗。自己好像只會從渾沌中生出些什麼。

可惜，連煙灰也沒辦法掃乾淨。

桌上如果整理好就好了。

雖然桌上有點混亂的狀態是比較好，但是現在的狀態卻有些困擾。

如果不去翻找，不就連打火機也找不到了嗎？

才大約三天前的信，已經被埋沒在很深的地層裡了。

雖然覺得很丟臉，卻用畫圖來逃避。

雖然想畫小圖，卻老是畫得很大，結果因為畫面太小，都滿出來了。

慶幸的事情──原本想不起來的樂團，現在想起來了。FUEL。

　　　　　　從桌子的地層底部找到20馬克紙鈔。

收到 Lotta*的試映會招待券，當自己的畫變成了印刷品，令人不解的興奮不已，是因為不瞭解實物、只想依賴印刷品和電視的世代的本性嗎？之所以會覺得安迪·沃荷很棒也是因為這個原因吧！照片之類的也是如此。有時候甚至會覺得去美術館不如看畫冊是理所當然，……但還是得看看真蹟。這就好像版畫與繪畫實際上是不一樣的。

「Tokyo Shock」的作家們的作品包羅萬象，從立體、電腦繪圖、攝影、表演藝術、裝置藝術等，但我發現其中竟沒有繪畫作品。
所謂的「繪畫」在傳統上是屬於歐洲的東西，而技術、媚俗則成為現在日本的關鍵字了吧！
但是如果考慮到策展人是日本人，與其用西方自古就有的傳統，還不如用擁有同樣歷史程度的表現形態，更能沒有自卑感地做出對等的樣子……這麼想的我，恐怕還是自卑感作祟……想太多了！！！！
不要沒完沒了想太多，不要膚淺地煩惱，也不要在乎周遭的看法，應該去畫自己的「畫」！

*譯註｜一部兒童電影〈Lotta 2 - Lotta flyttar hemifrån〉，奈良幫這部電影畫海報。

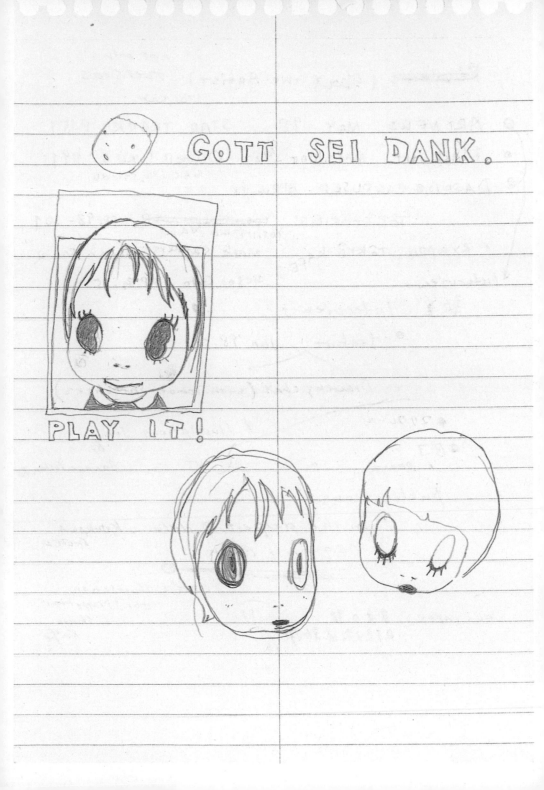

「影子畫是以拳擊練打（shadowboxing）為靈感的必殺技訓練。

應該拿著筆，變成《小拳王》，在虛構的圖面上畫圖。應該要畫！

如果持續下去，即使出現無法畫實際圖畫的時期，也能馬上找回手感。」

↑希望不要輕易地模仿。

關於《小拳王》，我對鶴見俊輔＊所寫的有同感！

果然不只是我而已。

＊譯註｜鶴見俊輔，日本思想家、評論家。

《鶴見俊輔集》全12卷，第七卷〈身為漫畫的讀者〉中曾提到《小拳王》這本書。

大幅的畫，暫時完成了！
若冷靜地看或許還不夠好，但明天再看也許就不同了吧。
只是昨天還很嗨的心情，現在就有點低落。
離送出去之前還有一些時間。
應該再畫一幅！應該要畫！應該要畫！！
NEVER ENDING FIGHT！！！！！！！！！

雖然很高興我的作品可以獲得觀眾的認同，
但如果變成為了獲得認同而創作那就完蛋了。

再一幅！畫吧！大幅的作品！
比起挑戰做不到的事情，更重要的是
以200％的努力去做100％能做到的事吧！吧！吧！吧！

PAVE YOUR DREAMS

紙糊的　電影的場景

破碎的　腦袋裡

滿是補丁的　這個身體中

滿是坑洞的　是前方的路

　　野花　好美啊　總是沒有改變

　　在地上爬的蟲子　生氣勃勃地動著　風吹著

回到走過的路了喔

滿是坑洞的這條路

嘔吐　哭泣　然後歡笑

我要　去鋪路

因為不能忘記

Pave the dreams

橫跨在過去的夢們

Pave the dreams

遙遠的　年幼的我　揮著小手

微笑著　站立著　正等待著

早上的準備

有眼睛　有手

好了　去上學吧

（加藤皓，10歲作）

……有各式各樣的義工前來。
壞人也會做這種事吧。
曾是惡魔賜予的孩子，
像哭泣的紅臉怪那樣努力。
我和媽媽兩人第一次看到的戲劇就是〈哭泣的紅臉怪〉＊啊！

＊譯註｜日本知名童話作家濱田廣介名著。

第一次因為傳真醒來，第二次因為電話醒來，最後在晚上 10 時 30 分起床。
睡了好久！今天已經只剩下一點點了，這是得還是失呢？
做夢真的很開心。

從東京某處搭上計程車，前往佐賀町。
計程車在高架道路上停車了。
這裡好像是離緊急避難通道最近的路。
計費表顯示 2300 元。口袋裡只有硬幣的觸感。心跳開始加速。
數數看，全部只有 600 元左右。
剩下的是法國和德國的硬幣。向司機詢問，加上這些不知道夠不夠？
他像女人那樣畫著妝（25 歲左右嗎？），胸前襯衫的鈕扣掉了，
可以看到因為注射荷爾蒙的小小乳房。
他發覺到我的視線，慌張地合起襯衫說：
「無所謂啊！這是法國的吧？」
「對。這些是德國的喔！」
我一邊這麼說著，越發想和這個人聊天了。
窗外可以看到隅田川，小小的船正穿過永代橋下。

電話是芭娜娜小姐打來的。
因為還沒醒，我想一開始應該是很奇怪的反應。
《CUT》最新一期的插畫，是非常棒的作品。
一聽到聲音，就想念起燒肉了。
稍微醒來看了傳真。關於回覆，因為時間很晚了還是睡了。

然後，半夜醒來。已經是 19 日了。0 時 45 分。
儘管睡了這麼久，還是想睡。咖啡喝完了。啊啊。

有點發燒。又是用腦過度嗎？

雖然沒什麼關係，但絕對有「藝術之神」吧！

不限於藝術，神存在各式各樣的人當中，
想到自己以外的事情時，每個人不都變成神了嗎？
這個神流鼻水，那個神流眼淚。
不管哪種水，都有點鹹鹹的。

明天開始又要變忙了。

瑪麗安好像明天回家，還會再來。決定畫作的價格了。變得非常高。嗚嗚嗚。
但是，以世界為對手不就是這樣嗎？
為了年輕的夥伴，來出書吧！
希望作品可以進入美術館。

不知道錢怎麼用。漸漸地，存款增加中。
要把這筆存款全部拿來拍電影！絕對要拍電影！

生活這樣已經是最棒了。沒有改變任何事情的必要，也不想改變。
已經擁有很多錢買不到的東西。
就連失去的，都是用錢也買不到的東西啊……

因為所有的事情都未曾預想過，也沒有夢想過什麼，
所以與其說是夢想實現了，不如說現在好像在夢裡一樣。
沒有期望的事是最棒的吧！
比起期望，更想要感謝。現在和過去，我都非常幸福。

但是絕對要拍電影啦！這算是夢想吧……？

沒有汽車，也總是穿著一樣的衣服，這樣不是很好嗎？
有很多ＣＤ，有很多和我有同感的人，這樣不是很好嗎？
有可以畫畫的環境，有可以展示的場所，這樣不是很好嗎？
還期望什麼呢？沒有了。BUT，電影！總有一天，絕對！

早上還在睡覺的時候，送貨的人來帶走紐倫堡用的畫。

決定要睡回籠覺的時候，另一個送貨的人來帶走N.Y.用的15張作品。

空空盪盪的工作室，只剩下小幅的畫。

明明都還沒開始，就覺得N.Y.的個展結束了。

正想現在可以睡了吧，Allister來了。

結果是要看他的攝影作品，看完了。

在工作的空檔所拍的作家拍立得照片。

拍攝大家背向鏡頭、像是要在牆壁上掛畫的姿態。

並排著看的話，非常有趣。我也在裡面。是什麼時候拍的呢？

他太太的照片非常可愛。身高149公分。

以德國人來說，是異常地嬌小，孩子也很小。

Allister是183公分，很高大。

不知不覺到了晚上，兩人一起去吃飯。

吃完飯後，因為想看夜景，打算去搭電梯……

有個超高大的傢伙也來搭電梯，我和Allister都嚇得發抖。

因為他的頭頂到了天花板，所以我們認為他應該有230公分以上。好嚇人啊～

之後，兩人都非常後悔忘了確認他的腳的大小。

好像被一堵很大的牆阻擋著。
有時候，會覺得本來就沒用吧。
不怕失敗的挑戰者。
這樣是不行的喔！
因為要去做。

勝利不是小氣的思想。
只要有不怕輸的勇氣就行了。

ANTIDEFEATISM！
FUCK OFF THE DEFEATISTS！

只要想笑，就儘管笑吧。
誰也不知道的自己，確實在這裡。
決定好自己的戰鬥姿態。
自己潛在的失敗主義用刺拳（jab）來牽制。
自己的敵人就是自己啊。

天空中有九朵雲。

說不定我真的是笨蛋。

夜晚開始巴士旅行。搭乘Niger們安排的3輛出租巴士，前往波茨坦附近的餐廳。

湖畔的優雅餐廳。因為桌上有放名牌，所以找自己的名字。

總算找到了，但小山*先生在桌子的另一頭……

左右兩邊的人都是建築家。與在威尼斯的古根漢美術館工作的BEATA聊天。

不過，她自己一人像機關槍一樣講個不停。

如果假裝有在聽，就會被問到「那麼，你覺得呢？」，因此不敢大意。

遙遠那頭的小山先生也陷入苦戰。啊～真是夠了，好想回去。

BEATA旁邊的歐吉桑好像是藏家。

當他說「再去多學學吧」的時候，我發現他是柏林的大藏家霍夫曼，

正想一點、一點笨拙地換位置的時候，說時遲那時快……

結果，他說了「想到狗，所以有狗……！就是這個……你知道吧？」等，

還說「你不知道吧～」被窮追猛打……

但約翰・博客（John Bock）說過更激烈的話啊。

他的作品非常棒！

結果，3點左右回到飯店。小山先生從在巴士裡就呈現熟睡狀態。

今天東方人或說亞洲人，因為只有Me和Tommy兩人，很難若無其事。

＊譯註｜小山登美夫畫廊經營者，代理多位藝術家的展覽，
包括蜷川實花、三宅信太郎、川島秀明等。當時代理奈良美智的展覽事宜。

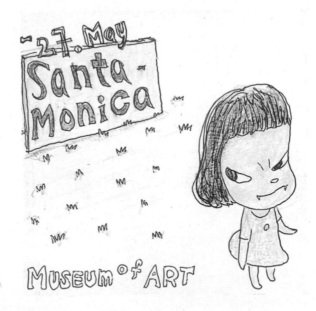

為了確認訂單打電話到 N.Y.。
留下很多應該做而未做的事情。

在精神上要找回 3 日的損失，得花 3 日以上啊！
變得有點憂鬱。

　我划著船　對岸　是那麼遙遠

　因為這裡漆黑一片　那就是　焦躁的原因

今天的氣溫 9℃，已經很冷了，天空陰沉沉地變暗了。
還有 6 天就要回日本，現在卻不是那麼肯定了。
想試著在這個陰暗的國家渡過陰暗的冬天。

有來自聖塔莫尼卡美術館的個展邀約。
想以 Cup Kids 為主題來創作。
也想畫很多大幅的作品。

人能想像得到的，據說都有可能會發生。
所以與其想壞事，不如想想好事吧！

Mary Boone 被逮捕了。
在《Art Net》上的柏林藝術博覽的評價，雖然對小山先生來說很好，
但對我而言則是相當意外的評論。

腦中正處於非常混亂的狀態。冷靜、要冷靜。
有時候看到的東西被火包起來，有時候則是冰封在冰裡。
變得想要切斷與現實的接觸。
但是這樣也不能解決問題。
自己不全然是不幸的！
想要在這鉛色的天空下渡過冬天。
現在真的非常混亂。不冷靜不行了。

現在所畫的作品，沒辦法冷靜地看。
房間裡不管是地板上、床上到處亂七八糟。
一想到要整理，就覺得毛骨悚然臉色發白。

總之，先整理看看吧！

畫好的作品雖然很難，但是畫畫本身很簡單。
整理這種事要做的話也做得到，但要起頭真的非常難。

腦子裡已經變複雜了！腦細胞們各自不聽使喚亂跑。

但是，仔～～～細想的話，沒有什麼好焦慮的。
離12月的白土舍還有很多時間。
畫作也完成23幅了。
給白土舍15幅，給科隆的藝術博覽會、Johnen2幅，給Michael 6幅。
15＋2＋6＝23！原來，已經全部都有了啊！！！！！！
我還緊張兮兮，真是笨蛋啊！

整理房間之後，有餘裕的話再畫更多幅吧！

……但是，整理。不要害怕。

雖然看不見繪畫之神，但是繪畫的天使每天都喚醒我喔！
謝謝。

1. 2. 3. 4 Time goes on 1,2,3,4

Time goes on 1,2,3,4 Time goes on

1,2. 3. 4 time goes on

1.2, 3, 4 time goes

on

N.Y.！！
中國城！好懷念啊……雖然這麼說，
去年的1月也不過在N.Y.待了4天。
路還記得很清楚哪！

天氣好的早晨，在SOHO散步。
在瑪麗安的畫廊裡與自德國送來的畫作們重逢。
「Well」好像進入了泰德美術館……無力＋感動＋頭上浮現100個「？」＋1000個「！」
在那個科隆的工作室裡，一邊流著鼻涕一邊畫出來的畫！！！

前一回的展覽還在整理中，展覽好像明天開始。
因為有空閒了，在廁所裡畫小小的壁畫。
女孩與狗。

啊啊啊啊啊啊，明天要展覽了。

去看盧貝爾家族（Rubell）的收藏展。

非常巨大的建築物。比世田谷美術館還要大！！！

戴米安（Damien Hirst）、施納貝爾（Julian Schnabel）、

查普曼（Jake and Dinos Chapman）、

吉伯特與喬治（Gilbert & George）！

大家的作品都好大！！甚至還有5公尺左右的畫作！

保羅先生的「Painter」是全套的！

托馬斯・魯夫（Thomas Ruff）也有約20件作品。

波坦斯基（Christian Boltanski）的小屋！

還有「Yoshitomo Nara」的小屋！

3隻狗乖乖地等著我！怎麼好像很多「！」啊。

不過，這真是太厲害的收藏展。簡直是在美術館裡欣賞了。

在過去的日子裡　很多事情　不知道是何原因

究竟　自己　是否真的　體驗過

被發出光芒的　夢想　吞下

在夢裡　眼睛被蒙蔽

如果那是　理所當然　會得意洋洋

不想變成　那樣的傢伙

缺乏現實的經驗　丟到垃圾桶裡吧

幸運也好不幸也罷　我都不會　被左右

理所當然地　活著

Hotline	Telefon	Fax
Acer	01907-88788	04102-488101
Adobe	01802-304316	089-3507058
Agfa SnapScan	0190-871167	0221-5717389
Brother	06101-805100	06101-805320
Canon	02151-349555	02151-349588
Compaq		01805-212117
		kein Eintrag
		kein Eintrag
Oki Sy...		0211-5632772
Packard Bell		0211-5262500 / 06103-905430
Panasonic	040-854..776	040-85492035
Philips	01805-35..707	01805-656768
Plustek	040-5145631	040-543638
Quadral	0511-790..155	0511-753528
Quantum	00353-425103	kein Eintrag
Samsung Electronic	01805-121213	01805-121214
Sharp	0221-3600572	0221-3600545
Siemens Nixdorf	0821-8043777	0821-8043750
Softline	01908-84433	07802-924242
Sony	01805-252586	01805-252587
Star Division	01907-9..44	kein Eintrag
Symantec	069-66410300	069-66410333
Terratec	02157-817914	02157-817922
Topware	0621-48286633	0621-48286610
Toshiba	01805-231632	0941-7807925
Trust	0800-0087878	kein Eintrag
U.S. Robotics (3Com)	01805-671548	01805-671549
Yakumo Electronic	01908-85544	kein Eintrag
Yamaha	04101-303200	04101-303277
SATURN	0221-1616-450	

西武線　佛子車站前的水果店　香蕉山　兩百元　買來吃
店的旁邊　塑膠袋裡　過熟的香蕉們　一直等待著　被丟掉

夜晚的工作室　被寒冷的空氣圍繞　蒼蠅在螢光燈上　停下來
灰塵　靜靜地飛舞　又再度　靜靜地落下

比起白天　今天的夜晚　時間　慢慢地走著

月亮是缺的嗎？

這樣的話　還沒有　到滿月……
向缺少的兔子　敬禮！

然後　Good Night Baby

在7點前展覽也結束了，回到櫃田家。
星野也一起吃晚飯。牡蠣泡菜鍋。
老師讓我看過去橫尾忠則設計的《少年漫畫》的封面。
1970年。我是小學五年級學生，老師是28歲嗎？

總是用對等的態度、不擺架子、爽快地給我意見的櫃田老師。
在這裡，感覺好像待在親戚的叔叔家一樣。

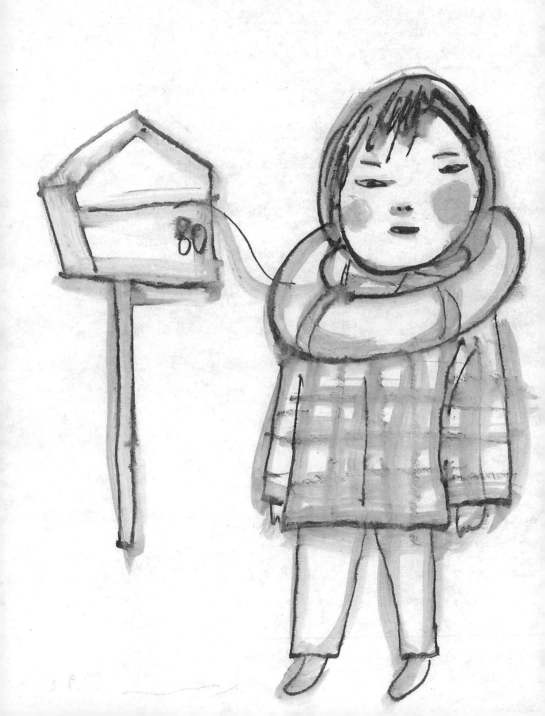

去看大學時代住了四年的房子。

已經變成破舊不堪的廢墟。

電也被斷掉了，只剩蜘蛛的巢。

轉開水龍頭，水流了出來。

多雲的天空下，只有6坪的獨棟房子四周都被雜草包圍了。

晚上，回到東京。

See the sky about rain

犬小屋剩下一個屋頂就全部完成了！！哈哈哈哈哈哈哈！還早呢！
最後的屋頂是為了28日《美術手帖》的採訪而特別留下來的。
聽從坂本園的建議，最後的屋頂打算用巧克力色。
結果，犬小屋＋犬，如下：

紅屋頂……3間
黑板屋頂（綠色）……1間
巧克力屋頂……1間（未完成）

森北明天要回去名古屋，今天是最後一天。這一個禮拜來真是幫了大忙。

回想起來，為了送去泰德美術館所作的大型犬＊，是1994年的冬天，
在森北的住處做出來的。
與森北、杉戶、柴山等人塗上苯乙烯做出來的，第一個FRP作品。
要搬到外面時，還因為太過巨大出不去，只能從正中間切開。
然後用向栗木先生借來的卡車送到大阪。
乘風奔馳在高速公路上，狗兒似乎也覺得很舒服。
在那之後5年了。究竟，用心創作的作品過了這些年的時間，
被美術館收藏這件事真是不可思議的有趣？或者說，成功了？
也不是這樣，究竟是什麼呢？雖然不是預期中的結果，但變成這樣也覺得理所當然了。

明天是聖誕夜啊……稍微修正一下屋頂，磨一磨小狗吧！

＊譯註｜實際上那件作品後來並沒有送到倫敦的泰德美術館，而是改由舊金山近代美術館收藏。

的確，耶穌誕生是很重要的吧！
不過我覺得受胎告知的日子似乎有更重要的意義。

因為完成屋頂的外圍，要偷偷地找人處理小狗的塗裝，於是前往小山登美夫畫廊。
製作已經完成九成左右了。只剩下巧克力色的屋頂與描繪小狗的臉……

4點，到達小山先生的畫廊後，他也來了。
對了，今天是《VOGUE》雜誌企畫與 Arto Lindsay 對談採訪。
話題從3年前在科隆的相遇開始，美術與音樂、
影響與獨創性（無意識的再發現？確認？認識？）等聊得很起勁。
《VOGUE》之後是《美術手帖》編輯部從藝術方面談美術和我的事情。

他在巴西不得不意識到身為異鄉人的少年時代，
與一留神發現在團體中，深信應該以自己的感性為恥，
似乎受到壓抑的自己的少年時代重疊。
那個時期，服從於感性的心是無法想像的可恥。
所以才會喜歡可以跟著感覺走的獨處吧。

從畫廊回家的路上，經過水天宮前車站的道路工地，
起重機吊起了像樹一樣、閃爍著光輝的燈飾。
高速公路的高架橋下，總讓人覺得很能感受到心的餘裕。

在洋溢聖誕節氣氛的街上，不知道為何總是會想起《賣火柴的女孩》的故事。

every 25th December.

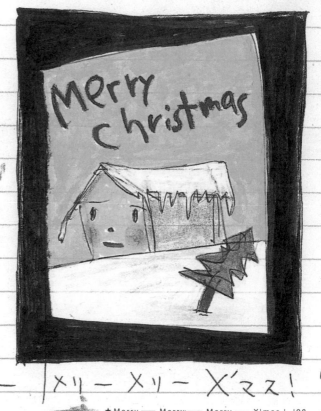

メリー ― メリ ― メリ ― X'ｚｚ! '98

★Merry — Merry — Merry — X'mas！'98

Happy Birth Day Mr. Christ

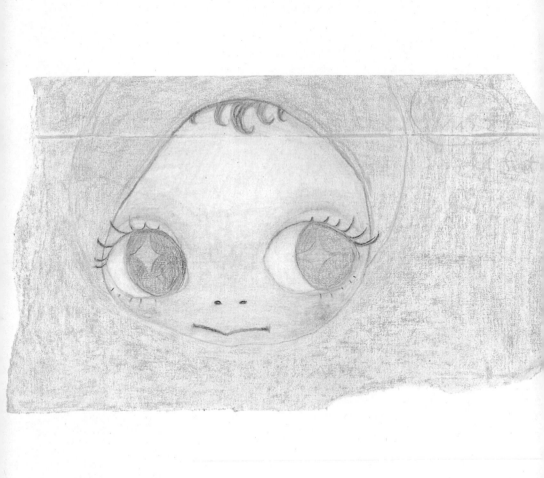

很開心新的《美術手帖》裡有一篇
松井綠＊女士所寫關於我的文章。
想起幾年前曾受到她負面的批評，
但那是因為她是認真為創作者著想才會說那種話，
我心中充滿無限感謝。
而且因為那些話，我那時才會那麼努力。
即使好像是自己一個人做到了，但回頭看看，還是有應該要感謝的人。

對於那個時候，從我旁邊走過向我吐口水的那些傢伙
現在也想感謝……才怪。FUCK YOU！

＊譯註｜藝評家。在東京大學研究所專攻英美文學。
普林斯頓大學比較文學博士。現任武藏野美術大學、多摩美術大學講師。

將保存用的兩具 Pilgrim 模型原型打磨補土、噴上底漆。
光是做這個，一天就結束了。

送去紐約！送去洛杉磯！送去倫敦！送去科隆！
然後這個工作室就變得空空蕩蕩了。
啊，不打電話給貨運行不行了！最不會做這種事了。

像畫圖很快樂那樣，攝影也很快樂！
然後當然就像畫圖很難那樣，攝影也很難。
不過現在快樂一直都獲勝。太好了、太好了。
明天似乎可以完成「Pilgrim 模型原型保存版本（好長！）」。
太好了、太好了。
Goooood Night……

押しつぶされる
ネオンの夜に

★ 在霓虹燈的夜晚
被擠扁了

40歲1個月　從窗戶溜出去旅行吧？

我的房間裡，被留下來的待洗衣物能等我吧？

樓梯的扶手　門的把手與鑰匙孔　電燈的開關　一直放在裡面的CD

從門縫吹進來的風正在哭泣吧？

時鐘的指針正在走著吧？

牆上的畫報們　沒有掉在地板上吧！

小貓的眼睛　為什麼　總是　濕濕的？
狼　為什麼　總是　孤獨一個人？

天空是藍色　藍色是海　海是深的　深的是……深的是……

雲是白色　白色是雪　雪會消失　消失是……

有怎樣也不知道的事情　我想用語言和畫來表現
有知道得太多的事情　但是　用語言或用畫都無法表現

被絆到　而跌倒　雙手　撲地

我知道　因為　有雙手

所謂知道就是指這種事吧

在 Pilgrim 模型原型用噴槍噴上消光用添加劑（Flat Base）消除光澤。

巧克力顏色的完成了！而且很完美！

牛奶色的部分則……黏到了小小的灰塵……大受打擊。

等待完全硬化後，不得不用砂紙將那灰塵磨掉，

這個工作要等到明天，而且要再次噴消光澤。

5隻小狗完整體（沒有頭＋只有頭），上補土、磨光。

然後，將頭與身體用環氧樹脂接著在一起的時候，已是晚上10點。

5 隻小狗頭部的接合部位用補土填滿，然後磨光。

兩具 Pilgrim 模型原型完成！

切斷的巨型犬的眼睛、嘴巴上色完成！

傍晚 6 點，貨運行來了。外面下著雪。

明天為了《ASAHIGRAF》雜誌的攝影棚拍照，將 Pilgrim 模型原型、

切斷的巨型犬、犬小屋＋小狗打包裝進 4 噸貨櫃。

因為犬小屋以外的都還沒打包，慌慌張張地捆包、裝箱。

好喜歡的雪啊，再下大一點吧！

下到讓電車停駛也沒關係。希望下雪。

但是，明天如果電車不能開，也會很困擾就是了⋯⋯

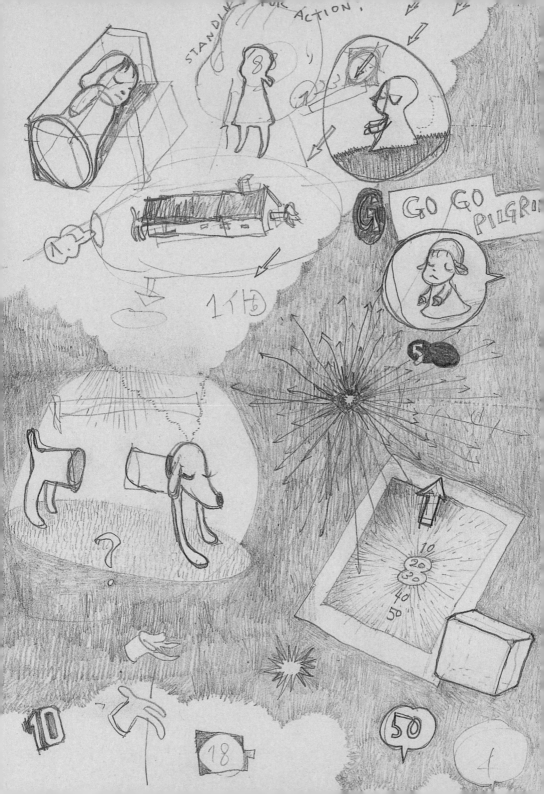

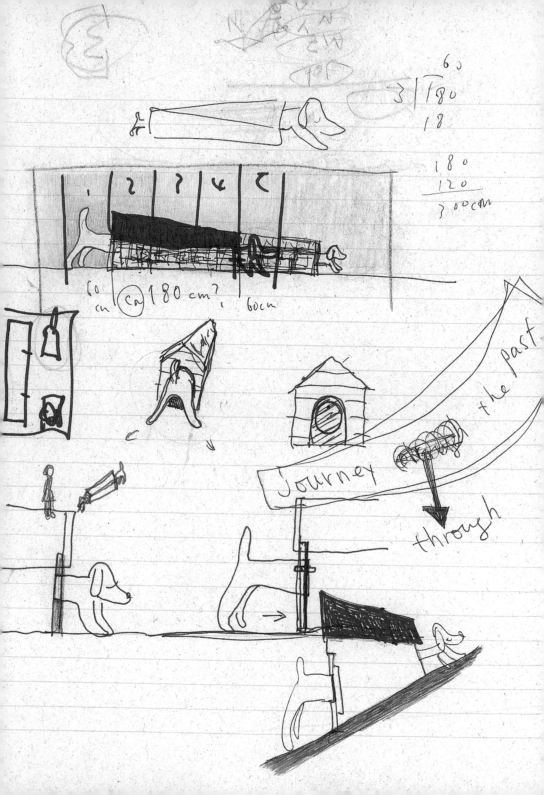

60
3 | 180
18

180
120
300cm

10 cm ca 180 cm? 60cm

Journey the past
through

through

兩手指甲的縫隙間，留著製作小狗時的塗料。
如果一直盯著那裡看，就會聽到座敷童*的聲音。

稍微讀一下書，大大地伸個懶腰，像貓那樣伸直了背⋯⋯
好了，開始吧！

剛剛還在被窩裡，好像老老實實地睡著的自己。
在桌子前面，反覆讀著信的自己。
把窗戶全都打開，把紙屑隨便投進垃圾袋。
把將近4個月沒有打開的畫具蓋子轉開。

在這個寒冷的季節裡全心全意去做的話，等春天來到一定會心情很好。

＊譯註｜小精靈，有守護神的意思。

WE ARE PUNX! SC!

Fukin' love to you!
Fukin' freedom to you!

不順利的事情　太多了！
就算想哭　也不能哭的時候　太多了！

就算有好笑的事情　笑出來就太不謹慎！
究竟　要以什麼為基準來行動？

連煩惱的事情　對他來說　好像很可笑
我的做法　也被傳布了

即使這樣　全部都　無所謂啦！
Fuck 'bout everything！
相信我自己

自己的煩惱是　最高潮
想要向誰　傳遞心情

自己的敵人　就是自己
道路　是靠自己開創

沒有人在呼救！
數到9　站起來
在下一回合　用KO一決勝負！

經過許多夜晚

不管是很不錯的畫、不怎麼好的畫

這些畫裡的孩子，大家都是一樣的孩子

這是很重要的

自己產出的作品

大家都是平等的

伴隨著創作的痛苦

或許沒有人會知道

只有自己最清楚

所以擔心也沒有用

自己與那些人

是沒有關係的　不管誰想說什麼

自己都有好好地保持聯繫

Nobody knows, but I do know, and maybe you know!

畫著與大衛・史瑞格里（David Shrigley）共同合作的素描。

不管什麼好像都一樣，就是無法喜歡只侷限在狹小的競技場裡思考的傢伙。
光是在當代藝術中被談論的日子也是……。即使如此，
自己並不知道、也不想去思考自己處於什麼樣的位置。
只要動機湧現就去行動，如此而已。不想成為怠惰者。
藝術要拼命學習。搖滾也是如此吧！
因為，就是喜歡。沒有其他理由。

It's only cheap things, but I like it!

在意別人的看法，一隻腳踏進腐敗的世界裡。差一點點就走進去了。
發現了最討厭的事情。那不行，不行啊。再學更多。不學不行。
開始失去自己的世界。想做的事，現在能做的事。都不是未來的事。

即使感到迷惘、煩惱，明天毫無疑問會到來。既然如此，為什麼要停下來？
活著若是通往死亡的道路，應該是沒有時間鬱鬱寡歡。
雖然現在還不知道為了什麼活著，但KENZI都還在搖滾呢！
這不是在談論輸贏。而是想一起在這個時代生存下去。
在人行道就好。想一起走下去。不要寫遺書。

即使不知道該如何是好，在這個瞬間正與自己景仰的人一起刻劃時間。
就算不會相遇，也在這個地球上呼吸著一樣的空氣，共享現在的時刻。

假設，有想去的國家、想要見的人，一定也有去不了的地方，見不到的人。
但是我現在活著，大家也都還活著。

所謂的活著，不管自己心情多麼低落，
想想那些優秀的人好像也是一邊煩惱一邊與自己共享存在的空氣。
光這樣想，就覺得活著真好！
即使那些人從這世上消失，我也會知道。大家也不會忘記的。

不是要好像沒看到那些不擅長的事情，而是一笑置之。
因為比起那些事情，還有更重要的事，所以就笑吧！

「Mr. Tokio! 無所謂，哈哈，連破壞的價值都沒有！」

不知道為何，燃起了各種想法，然後為此感到不安。
只有緊張起來的部分變得低落。

只靠自己一人之力要開始果然很難啊。

但是！我不是一個人喔！

算了，關於畫圖，就畫吧！
去做就好了啊！

「要走到哪裡？要走去哪裡？哪裡都能去」
「隨波漂流，繼續旅行」Eastern Youth*

＊譯註｜日本搖滾龐克樂團。此處出自〈浮雲〉歌詞。

—夢—

去看在 U.C.L.A. 校園裡電影院放映的

〈洛基恐怖秀〉（The Rocky Horror Picture Show）。

很多人朝入口走去，結果我好像是最後入場的人。

前方不遠有四個日本女孩撐著一樣的傘走著。

傘全部是綠色格紋，只有一把上面有著像是橢圓形的蝴蝶形狀。

正打算掏錢出來買入場券，收銀機裡掉進了五、六張紙鈔。

剛好收銀的人看著旁邊，紙鈔就這樣被收進了收銀機當中。

即使我說「那紙鈔是我的！」也不被相信。

電影好像開始了，聲音從厚厚的門裡傳出來。

不知何時，我的後面排了一長列，心情變得有些著急。

收銀的人也毫不把我放在眼裡的樣子。

快一點！在做什麼啊！可以聽到從後面傳來這樣的聲音。

我想向他要求：「你把到目前為止賣的票和現在收銀機裡的錢對照一下的話，

應該只會多出我的紙鈔的部分。」但是不會用英文說……

這時候，出現幾個日本留學生幫我翻譯。

收銀的人勉強接受了，

但是因為我也不知道究竟掉了多少錢在收銀機裡，結果變成等等再來查。

這個夢是受到9日與聖塔莫尼卡的策展人通電話之後所啟發的。

因為在電話中英語不通，當被問到「你知道費城嗎？」

我回答「是洛基的故鄉吧？」所以也出現了〈洛基恐怖秀〉。

雪還在下著。

隔了很久再讀《惡童當街》＊。
儘管讀了不少次，還是有新的發現。
不只是畫本身，也不只是故事。
但是如果不是那個畫，也無法成就那故事。
故事、畫、故事、畫……
用這個畫，用這個故事，在腦中試著將它變成動畫。
裝上晚霞色的濾鏡、裝上淡青綠色的濾鏡看看……
就這樣一整天樂在其中。

明明是在虛構的世界裡，卻塞進了現實。
即使不踏出城市一步，也能看見在白色裡的那個世界。
一定是作者有那樣的感覺吧？
真羨慕松本大洋啊！

今天只畫了簡單的素描。

＊譯註｜松本大洋的漫畫。

2000/02/19

好了，雖然想開始畫圖，卻不如想的那樣順利。

不過，就算痛苦得打滾，也會得到一絲光芒。

不要放棄。絕對。

傍晚5點起來。
繼續畫昨天的大幅作品。

總是有某種印象。
然後畫下那樣的畫作。

重複畫不會有進步嗎？
會停止成長嗎？

但是，如果將現在的畫作照片排在一起看，畫作是成長的。

但是下一幅大幅的作品，我想在一個畫面內放入三個單獨的個體。

再一會兒，現在的畫作就完成了。
名稱是……「ALL THE WORLD IS YOURS」！

儘管如此，手腕有點遲鈍了。
是因為3個月都在做立體作品的緣故嗎？

後天，應該說明天了！22日要去紐約！！！

上午去MoMA PS1。150個紐約年輕藝術家的展覽會。
不過也有伊莉莎白．佩頓（Elizabeth Peyton）和泰森
（Tyson）。還有艾瑞克．帕克（Eric Parker）的大型畫
作。然後到藝術博覽會的會場和瑪麗安、提姆決定小狗的
出版事宜。與史提夫開倫敦個展的會議，之後去會場。雖
然也有來自維也納與巴黎的展覽邀約……但我想沒辦法。
不管是時間上或是為了維持作品的平均水準。

5點15分，搭上往德國的漢莎航空（Lufthansa）。

這次又沒參觀到「自由女神」像。也沒登上帝國大廈。

中央公園也是……

2000/03/03

女兒節。雛人形。

窗外下著冷冷的雨。沒辦法畫畫……
臉的正面好難啊！
把畫布擺直的、擺橫的。
完全無法決定線條。

起床後發現外面一片黑，傍晚7點。
雖然有必須在太陽光下確認才算完成的畫作，等不及了。
讓它在日光燈下結束吧！

整體偏白，在霧裡的感覺太過強烈，整體稍微讓它紅一點。
表面變得有點粉粉的，但不會產生不好的影響。
標題是「等待大理花的雛菊」。來自吉本芭娜娜的小說。
英文標題是「Daisy」。

最後在把嘴巴塗紅的時候，瞥見窗外下著雪。
背景音樂放的是〈All the World is Yours〉！

這真像畫圖時的感動場景！被打敗了。
我覺得這是安靜優美的畫作。
因為沒有憤怒，好像可以感受到某種崇高的感覺。
要有自信！是一幅好畫！

一幅65×50cm的畫作。從早上開始畫到傍晚完成。
抽菸的Gaston Girl。

想畫的事物、或是主題，這樣的東西都一點點地開始改變。
現在畫圖的難處，不是畫不出來，
而是發現為了讓主題可以稍微具體呈現，還需要思考的時間。
而關於呈現……不是很了解。搞不好是瘋狂的表現。

真的不太了解。

晚上，與昨天來到科隆、在金澤美大的講座中教過的學生
去看兩三個展覽的開幕。
發現在Monika Spruth的L.A.展，以及在科隆看Dave和Sam作品的自己很可笑。
Dave的作品非常壯觀。
之後與學生一起去吃日本料理。她們明天好像要去米蘭，
看著她們像小雞一樣的背影，真擔心哪！

我後天要去芝加哥……

在這個厚厚堆積的鉛灰色天空的另一邊，有著廣大的藍天。
並不是因為這麼相信，而是因為這是千真萬確的事。
偶然地，從零零碎碎的雲縫中閃耀光芒，純白、明朗的天空。

但是，去那邊並不是目的。
因為那裡是已經存在在那裡的，也看得見。

不是凝視著遠方，而是面對現實。
再重新看看腳下，兩腳是否確實站好了？
是否確實踏在地面上了？

沒有活得像傻子吧？
沒有變得自以為是吧？

能夠開心過活的人生，到哪裡都找不到喔。
隔壁的草地看起來綠得很，所以就想變得和那一樣綠嗎？
變綠之後，就會滿足了嗎？

不要把自己丟在遙遠的世界。
雙腳站穩，確定自己的意志。

就像看鏡子一樣，面對自己。
思考應該很簡單，也不需要深奧地思考。
答案很單純，就像雲上的藍天那麼明快。
這種事，一定不管誰都知道。

現在能否好好面對自己呢？

即使煩惱、沉思也無濟於事，但如果沒有煩惱就沒有開始。
……好像很奇怪……
總之，從雲縫中看到的世界非常美麗。
而且，因為自己正在看著那裡，也就與那裡有了連結。

喂！即便是現在，也一直看著那邊的地平線喔！
在這緊要關頭，日暮降臨的天空也很美哪！

自然光是如何呈現，不到現場來看是不知道的。

改變「Stacked Cup Kids」與明天應該會送來的作品的位置。

也改變了原本預定的素描的位置和面具的位置。

結果只有犬小屋和 Cup Kids 保留在原本預定的位置。

但是這樣就讓展示接近最佳狀態了，或者說我覺得這是能夠想到的最好的定位了。

大家在自然光裡看起來非常美。

雖然覺得終於走到這個地步了，若環視會場的作品，自己也能接受了。

將一點一滴創作出來的作品像這樣齊聚一堂，創作這些作品的自己也嚇了一跳。

我會老去，總有一天會從這世界消逝，

但作品被還原後的能量，會一直一直長生不老吧！

想到這點，盡可能繼續創作到老也沒有什麼不好。

明天畫作能送來就好了。

想早點回去科隆畫畫。

2000/03/29

收到房東希望三個月內就搬出去的信。
雖然這裡住了很多藝術家，
但大家似乎不得不搬家了。
是時候搬出這裡了嗎？
我繼續住在德國有意義嗎？
但是，如果現在回去日本就會完蛋了吧！
這表示我還不夠堅強，但這是考驗嗎？
還是去洛杉磯呢？該怎麼辦呢？

不過因為還沒有什麼現實感，想得很簡單。
但待膩了德國……

日本？洛杉磯？柏林？……？

啊啊，現在覺得好冷啊。

今天也在早上就起床了。

雖然展示工作結束了，但因為很擔心吉姆·蕭的壁畫，所以去了一趟畫廊。

果然還沒完成，去幫忙。

與吉姆一邊聊著鹹蛋超人和古典漫畫，一邊畫圖。

對日本的東西很熟。德國人想東施效顰。

7點之後完成了，兩個人去 Asger Jorn 那裡的開幕式。

羅斯瑪麗·特洛柯爾（Rosemarie Trockel）和

卡斯登·赫勒（Carsten Höller）也來了。

再度見到羅塔。展覽普普通通。

與吉姆很快就離開了，因為他的飯店就在附近，我們一起去吃印度咖哩。

雖然可以和他討論作品的事情，但因為英文字彙不足，沒辦法好好說明。

不過，為什麼卻可以深入地談論音樂呢？他現在好像對福音很熱中。

對於家庭環境的相似也令人驚訝。他在聖塔莫尼卡擔任我的個展的畫廊導覽，

如果能夠討論各種作品就好了，但我這種程度的英文實在沒辦法。

明天就開幕了啊……

我覺得這是到目前為止在德國的個展中最棒的一次展出。

不管誰說什麼，我都滿足，也沒有後悔。

儘管接下來兩個月行程很密集，但感覺好像能夠努力下去。

所謂感覺的意思是，只要去做，就能做到。

應該要努力！

2000/04/01

不停地繞著地球跑，就會覺得其實是住在一個很小的世界裡。

畫正不斷地改變吧？究竟會變成什麼樣子呢？
不過還是有想要不斷重複畫的東西。
拿著小刀的女孩之類，總覺得若沒有在大畫布上畫過一次就無法進到下一步。
覺得不能不畫大幅作品，這種使命感到底是什麼？

少年小刀＊的〈草莓之聲〉真棒。

我所畫的畫作們，正到各個地方去努力。
儘管開個展很高興，但對成功並不慶幸。
作品完成的時候，那個瞬間才是可喜可賀啊！

下次作品完成的時候，來說 Thank very much 吧！

＊譯註｜1981 年成團的大阪三人女子龐克樂團。

畫畫本身是一件非常簡單的事情。
但是，要畫出令人滿意的作品卻很難。
呼吸著活著，現在是很簡單。
但是要直率地感受喜怒哀樂並活著卻很難。

時間一直用和我出生以前相同的速度流逝，
這個速度變得無法經常趕上了。
而且，螢光燈變得讓眼睛好像看不見了。
白色的牆壓迫著我。
無力氣、無感動的瞬間的下一個瞬間。
回憶在霧中隱隱約約。

能稍微看見前方的未來，絕不是什麼開心的事。
那個時候流過的淚，早就蒸發了嗎？
自己已經變得乾巴巴了嗎？
如果把這層皮切開，會有新鮮的肉嗎？

偶而大大地打個哈欠，想想明天的事。
變得想睡了，那今天就睡吧。

12年前隻身一人來到這個國家。
學生們在名古屋車站的新幹線月台上送行。
帶著打工賺來的全部財產和錄音帶。
買了腳踏車，漫無目的、孤獨地在街上走來走去。
在小小的紙片上拼命畫下想念。
也沒有想要給誰看。

如果閉上眼睛，猶能看見在月台上漸漸變小的他們。
現在清楚睜開眼睛，再次以那樣的感覺，注視著當下吧！
我不想輸給不知道真面目的壓力。
不要當遊手好閒、不懂裝懂、只會談天氣的人啊！
想當這種人，等變成了老頭子再當就可以了。

不要認輸。不要輸給自己。
不要放棄，面對畫布。

把貼在牆上的那張紙，重新貼在自己的面前。

NEVER FORGET YOUR BEGINNER'S SPIRIT!

面對年老，無所事事的話就會腐朽了。
面對時差，如果自己逃避就會墮落了。
要腐爛等死了再腐爛就夠了。

感謝別人，但是不要依賴。
幹勁不從自己的內在產生是無法持續的，是沒有意義的。

NEVER FORGET YOUR BEGINNER'S SPIRIT

幹勁衝過了頭，果然如預料的畫不出來。

但我從沒像現在這樣對活著這件事抱著如此的感謝。

即使煩惱，只要繼續做下去，就能打開一條路。

很高興自己能夠如此相信。

儘管是理所當然，但再怎麼畫也畫不完的東西太多了，繼續畫下去。

重要的東西是不會消失的。GOTT SEI DANK！（感謝老天爺！）

脫離怪僻！

晚上和卡斯登・赫勒（Carsten Höller）、

羅塔・韓貝爾（Lothar Hempel）一起喝酒。

卡斯登決定明年要參加橫濱三年展＊。

在漢諾威萬博會，讓汽車長出木頭的裝置點子也很有趣。

最近終於和德國創作者的交流變得越來越多了。

雖然很討厭研究所時代那些瞧不起人的菁英，

但畢業之後就開始與優秀的藝術家有了交流。

這是互相刺激的良性關係。

因為大家都生存在這個時代啊！

＊譯註｜橫濱三年展是日本規模最大的當代國際藝術展。
由日本國際交流基金會、橫濱市政府、NHK、《朝日新聞》、橫濱三年展籌畫委員會聯合主辦。

作品畫不好，推給環境或狀況的問題也無濟於事。

一枝鉛筆、一張紙片，即使這樣也能畫，不也很好嗎？

但是啊，因為沒辦法在畫布上畫得好，就畫在紙上，好像逃避一樣，令人厭惡。

那是因為喜歡畫在紙上、也容易畫。

但是如果不和什麼戰鬥的話，就連畫在紙上也只會越畫越糟糕喔！

就連訴說真實的語言，似乎也變成了謊言。

只有在畫這個語言、這個畫的時候，才是真正的真實（real）。

說，我放棄了！然後想把筆放下，但沒辦法放棄，還是拿著筆。

即使這樣，也很好。夠了。沒關係啊！

時間流逝，並不是被什麼所追趕。

一口氣畫完一決勝負吧！畫布再繃就好了！

不行的話就不行，應該要真實地畫出那樣的畫。

明天還會來臨。今天就應該畫今天的作品！當下，對吧！

1988年5月29日

抵達法蘭克福前的空中旅程，心中並非期望著新的生活，而是充滿著不安。即使在前往杜塞道夫的車子裡，視線並沒有游移在窗外流逝而過的風景，或山丘上分布的古城，而是拼命地壓抑心中的不安。

將兩個紙箱的卡式錄音帶與另一箱裝了畫具的箱子用推車推著，帶著掛在肩上的運動背包與背上登山背包的重量，邊感受結結實實踩在石階上，走進新房子裡。越靠近公寓，不安的感覺越發強烈。

「沒有人會來迎接，只有自己一個人啊！」

一邊自言自語，目的地的公寓就在眼前。Schumann strasse.69號，就是我即將入住的地方。

打開閣樓斜面的窗戶，一直看著外面。東西隨便一丟，就看著黃昏來臨時的天空。不是第一次到這個房間。五個月前名為K的日本朋友就住在這裡。這個房間在他回國的時候，曾拜託房東不要租給別人，我在他回國三個月前、1987年的秋天曾來到這個房間。

他是個奇怪的傢伙，即使有知名的畫廊邀請他舉行企畫展，他也以「我還不夠格……」斷然拒絕，然後因為想居住在德國這塊土地嘗試創作，輕易地就到德國旅行了。然後，他並不是帶著作品資料到各個畫廊，也不去美術學校，而是孤獨地在這個頂樓房間裡畫畫。因為喜歡登山，回國後也在一個可以看到日本阿爾卑斯山的小鎮的邊陲，靠自己的力量蓋了一棟小木屋來住。

我在德國停留的初期，想到他在這邊的生活就受到很大的鼓舞。想到他的生活認為思考就是期望孤獨、孤獨即是邁向繪畫的路，我所懷抱的不安，曾幾何時已經消失無蹤。

不需要有人來迎接。也不是期望，只有感謝。想念那些送行的人。在他住過的這個空間裡，想念他的精神。

他每天晚上都會畫月亮。他每晚上都是這樣眺望著從窗戶可以看見的月亮。我急忙打開紙箱、拿出畫具，排在桌子前面。然後撕破為了塗牆壁而鋪在地上的紙箱來畫畫。這是我在這個國家第一次畫畫。

在這個畫面裡，我刻上代表了某種決心的文字。

THANK YOU FOR EVERYBODY IN JAPAN.
NOW IS THE TIME TO FLY TO ANOTHER LAND.
I WILL TRY TO DO MY BEST!

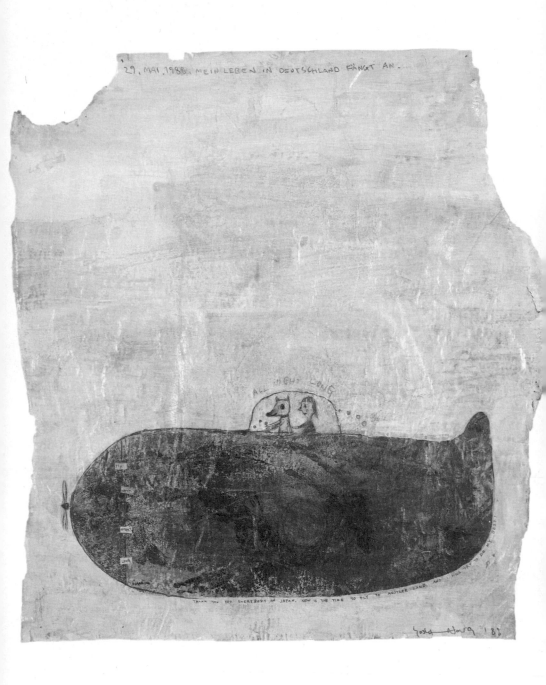

2:09a.m.

進行得不順利，但只能繼續做下去。
只能繼續做下去，但進行得不順利。
每次日記都會寫到這種句子吧！

在所謂一日的時間裡，在起床睡覺這種循環裡，無論如何都想讓某些事物成形。
那究竟是什麼呢？是本能吧？還是活著的義務感？我不知道。
無法滿足於一如既往的水準，這是奢望嗎？
費盡一生只有一幅代表作就好了嗎？並不是這樣的。
至今所畫的劣作也好傑作也罷，
所有的作品都被並列著。代表作必定是其中的一幅。
就算不滿足，也會留下結果。而且還是活得好好的。
剩下20億秒？此生啊……

不要再虛張聲勢了。
至少，真的至少試著努力超越現在的自己不是嗎？
在這世界上，多得是厲害的傢伙。
那又怎麼樣！想要贏過他們嗎？應該不是這樣吧？
對自己做的事情，負起責任！與自己戰鬥！
對自己做過的事情，不怕可恥地向世界表達，不是很好嗎？
我不覺得這是耍帥喔！這種事全都在大家的預料之中。
做不好有什麼關係！裝什麼酷呢？
這樣不也很好嗎？絕對不要這麼想。
可以認為「這樣才好！」的時候才結束。
然後畫畫、讓大家驚艷。
這樣不就可以心情愉悅地喝啤酒了嗎！

不要把想過的事送進冷凍庫裡。
為何要羞於自己所思考的事情，並將它藏起來？
下定決心，就算是幼稚的言論，也要發言吧！
這樣，就算被當作是小鬼，只要能傳達想法不就好了？
我不也還是小鬼嗎？不要覺得這樣好像輸給了那些巧言善辯的傢伙。
這不是耍帥喔！因為自己最清楚自己吧！
就算當笨蛋大人有什麼關係！應該對自己有信心。
Unknown Soldiers！不要忘記這種氣魄啊！
Win Oneself！就是這樣！即使在嘲笑中沒有走出一條路也無妨。
只要戰勝自己不就好了嗎？Fuck！
這與誰會看到這本日記毫無一點關係！就算被笑也無所謂！
不要認為表面的素描好像可以敷衍了事。
那裡所產生出來的深厚的、深沉的部分才是最重要的！
那是在顏料黏上了畫布前要做的吧！

23日不是要用開朗的表情去聽演唱會嗎！
可惡！現在要倒上床還太早了！

收到來自實習教學時的學生的信。
信裡附著實習結束時所畫的色紙的影印。
上面寫著1984.4 July，16年前啊。超懷念的！
騎著腳踏車的女孩的臉，
都是妹妹頭蘋果臉、沒有眉毛，宛如現在的畫一樣。
寫著「不要有遺憾！留下回憶！」……
以前就很喜歡寫格言吧！

即使如此，昨天的畫……還是和過去一樣。
「不是保持水準，而是要超越」嗎……
但是，總是畫著相同的臉啊……
不過，還是有某些地方不同吧……
重複畫的動機，
是因為不得養成能夠忍受重複的精神性與造形性！
還有偶然性！放入熱情所畫的作品雖然也很好，
但是當突然洩氣的時候，也會有天外飛來的靈感。
最近缺乏這些是因為注入太多熱情了嗎？
好像精力過剩了……

若是孜孜不倦畫著，靈感也會來臨吧！

早春賦

--this paing is for you , me ,

<-This machine
 kills Fasists
 kills your pain

從爾朗根（Erlangen）搭 4 個半小時火車。

打開房間的燈，「YOUNG MOTHER」和「DAISY」都乖乖的等著。
距離短暫回國還有 5 天。在那之前有想畫的東西。
儘管我不知道那是什麼，但應該是這幾天心情的整理吧！

我所畫的作品，經常會是反抗的、但沒有害怕輸掉的。
而且，也沒想過勝利的事。
勝負或遊戲，原本就不屬於這個層次。

小學教室裡有貼著校訓。

「開朗　誠實　強壯」

不知何故想起這個。為什麼呢？

穿越時空吧！
回到所有一切都閃閃發亮的那個時候。
世界無法想像地寬廣巨大、充滿未知的那個時候。
在新學期充滿無比興奮的那個時候。
對任何事都抱著憤怒、總是在生氣的那個時候。
然後，然後維持原樣回到現在，面對現實。
喊叫、把筆拿在手上戰鬥吧！
感覺若是枯燥乏味，就不值得一提。

接受現實，與之對抗吧！
不要逃到舒適的地方。
那樣的縫隙要找也有，但不要大搖大擺的走過去。

就算畫畫和發表變得理所當然，
就算有錢能買堆積如山的ＣＤ，
不要忘了最重要的東西。
丟掉嫉妒和羨慕別人的心情！

嗚呼，總是和這種情緒在戰鬥，苦惱。
不能再沉溺於那樣的自己了！
不是坦率就可以了。
鞭策那樣的自己，振奮精神吧！

不要愛懦弱的自己！
也把強勢的自己趕走！

與其回應別人的期待，首先不是應該先回應自己嗎？
這種理所當然的事，做不到的話就什麼都不用說！
可惡！為什麼自己竟如此懦弱？

真的，不可以變成像無法分辨的海參。
變成某某人是不行的。
踢走無聊的自己，前進吧！
讓自己出淤泥而不染吧！
今天、明天、後天也是。

滿足感！那種低劣的東西！去吃屎吧！
讓感覺變透徹。
用五感！還有六感！
不要吝惜超越現在的自己的努力！
否定那些商業廣告的人吧！
討厭自己，拼命罵人。
但是，努力從那裡找出希望吧！
站起來的時候，不是會宛如屈膝向上一樣嗎？
看起來不好看的姿勢，但是從這個動作卻能跳起來不是嗎？
就算弄得滿地穢物，醒來的時候，該做的還是得做不是嗎？

2000/04/20

房間沒有整理。

一片混亂的桌上。

看看那些紙片和 memo 哪⋯⋯

信件之類也讀了又讀哪。而且是很多遍。

真不想畫素描哪！

拼命壓抑這種心情⋯⋯整理房間！

⋯⋯與其這樣，不如先打包行李吧！

然後再來整理吧！

不，改變計畫！

打包行李之後，該睡了！

2000/05/05

今天是兒童節＊啊……

買了很多木框
2個165×150
2個160×145
3個120×110
2個100×90
全部都用腳踏車載回家。

＊譯註｜日本的兒童節在5月5日，
這一天同時也是日本的端午節。

2000/05/06

把木框全部組合起來。
貼上棉布。
開始打底。
明天要開始畫畫了吧！

Last Right

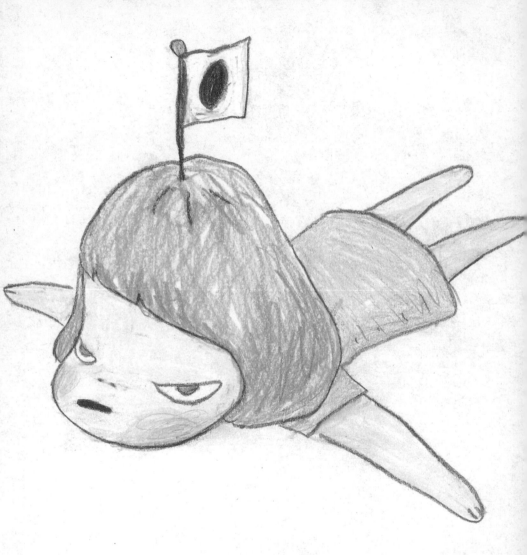

If you wanna die you can die .

5 張小幅已上色的素描……打底完成了。

戰車是沒有人格的機器　無情地破壞　在砲彈四射中　在想什麼？

一樣的柏油路　在寧靜中　戰車隊伍行進著

我在美麗的太陽旗上　用純黑色的墨字　寫下反戰

戰車隊伍前進　「快　快來投降吧！」

即使在這樣的戰車中　世界依然充分地沐浴在　太陽的光芒下
在被切斷的歷史上　奔馳著的汽車　現在竟變成戰車了

12 年前　站在戰車前面的　紅色國家的青年啊
你那純真的心　必須被貫徹下去

我　在看不見的戰車隊伍前面　雙手高舉　阻擋吧

未來如果不再光明　生存的意義　也就喪失了吧

在病魔侵害個人的世界裡　上天啊　幼稚的衝動

愛的鞭子　正發出低鳴嗎？

鞭打著自己　讓我們真摯地往　自己的道路上前進吧

可愛的世界　親愛的自己　讓我們驅散戰車隊伍　前進吧

開始在 2 公尺以上的紙上畫畫。本來想當作練習，卻完全進行得不順利。
一再地一再地塗滿。
因為在畫布全部打底完成後，得等一等才能畫。
不習慣輕鬆的感覺。完全無計可施。能休息一下嗎？

結果，不行。一直塗到 5 月 8 日凌晨兩點。

雖然無法總是如願進行，但是很希望能夠抓到一點提示。
儘管如此，也畫出了很多幅小的素描。

看不見對吧！看不見、看不出來。完全看不見。
完全不知道為什麼會這樣。不甘心。
兩手都拿著畫具了。為什麼就是合不起來？

畫了又畫，就是不能接受的一直塗掉。
被塗掉的畫面，越發變得壞心眼了。

晚上 8 點。
中午過後去附近的的咖啡店吃冰淇淋。
樹木一片新綠地生氣盎然。

無意地，直接對嘴喝了一公升的瓶裝可樂。

為大幅的畫煩惱時，在小張的紙上卻畫出了好作品。
然後……說不定在大張的紙上，作品也忽然變得能下筆了。
嗯，總算……這隻右手……
不過現在肚子餓了……
應該要加油！再一下下吧！好像能夠抓到了。

清晨4時30分

在220×197cm的紙上畫的是面向正面的女孩。
在畫的下面寫下:「Punch me harder 2000」。

不可以對被希望這件事有所期望。但是有時候會出現懦弱的自己。
不管再怎麼煩惱,總是無法超越標準。
那樣就滿足了,不!不會滿足。只有後悔的自己。
不管再怎麼後悔,那都是現在的自己。為「這樣好嗎?」而煩惱著。
但是,不想重畫了。

總是奢望只會讓自己痛苦。
因為肉體的疲勞,發現總算做到了。
可是!這就是自己。原來是這樣的感覺。
原來努力去做是這種感覺。有必要去奢望嗎?那只是虛榮而已。

「Punch me harder」也不錯啊!這就是現在的心情啊!
越來越消沉,然後爬起來,沒有比這種感覺更好的了。

★ 受創的 traumatic

在我的身體裡　流著血液的宇宙

我在宇宙船裡面　窗戶外面和裡面都是　宇宙

我在那裡面　只有只有傾耳靜聽　感覺

在人群　或是在社會裡也能　發現自己

經常照鏡子　會對自己的本質感到驚訝

「我在　這裡」

意識在社會之中　能夠得到確認嗎……

然而什麼時候靈感會突然地出現

現在一個人　奔向遙遠的銀河

以超越馬赫的速度　是追不上的

但是　轉了一圈　又回來了

即使等待或者沒有等待　正飛來飛去

那個人的眼是　我的眼

是不確定地　確定吧

只能　言盡於此

160×145cm　還是面向正面的臉。眼睛尖尖的。

狀況不好時的狀況還比以前好。

在進攻到邊際的時候，連細微的差別也不放過確實地處理，

這果然是受到漫畫和插畫的影響嗎……還是浮世繪呢？!

光是筆觸和充滿細微差別的畫還比較簡單啊。

而且，那種畫對旁觀者來說，還比較容易成為感覺很好的作品吧！

那個就會忍不住，好好地去做。

存在於現實中的曖昧，不想出現在畫作裡啊！

更快樂地畫畫不是很好嗎？不勉強嗎？

但是，我喜歡做勉強的事。在畫畫方面。

倫敦，比過去的評價高是種壓力。但是沒關係。照平常的狀況就可以了。

在水流非常湍急的溪流，像是一跳一跳似的踩著水上的石頭跳躍的感覺。

能跳得到下一個石頭嗎？跳躍力不會太弱嗎？

因為毫無準備，誰在後面推了一把？這樣就能渡河嗎？

但是，即使這樣也沒關係。看似一個人在做，但實際上有得到大家的幫助。

（究竟，是否有確實的生存方式呢？石橋就算敲或不敲，也能過河吧？）

（就算石橋裂了，跳過去不就好了？）

冷靜想想，就發現應該感謝的人竟然這麼多。

更勉強也沒關係。腳力還不差呢！

我的水井還沒乾涸。一天一天，收穫還非常多。

即使腳打滑了被沖到下游，我就學義經跳八艘船的方式，輕快地再跳回來。

自己不好的地方。消除偽善的是「畫畫」。

不管再怎麼痛苦，能夠遇到畫畫這件事真是太好了。擁有能夠自由畫畫的環境真是太好了。

行動會消除不安。總比只是默默地煩惱來得好。

創造不會後悔的最佳作品。只要有發現就能跳起來！

在那個瞬間，現在能做到的最佳作品！不要害怕失敗哪！哪！哪！

這是沒有目的或目標的旅行。漫長的旅行。

到細胞們停止新陳代謝為止，心和身體都在旅行。

想活著、想給予地完成旅行。變老。

2000/05/12

新的畫　取名「eastern youth」。
不是男孩也不是女孩，就是YOUTH。
這傢伙，有點可怕。開心得毫無畏懼的樣子。

SIGMA

100

block

1750-5396-4

GINGHAM

ミラク ル ヴォイス

★ 奇蹟之聲 Miracle Voice

深夜3點的（速食）麵……加了泡菜。
希望能夠傳達存在於語言之前的「跡象」！
超～討厭被說「很努力呢」。為什麼呢？
但是卻喜歡被說「就這樣努力吧」。為什麼呢？
這兩句話很像，卻完全不一樣。為什麼呢？

現在，從正在寫日記的桌子對面到處張望，
新作品「eastern youth」正在看著這邊。
好像完全被他看穿了。
一邊被那傢伙看著，今天又完成了一幅160×145cm的作品。
不管再怎麼疲倦，依舊衝勁十足！但是就算沒有……不覺得不行了。

不覺得不行了！明天還會來臨，但今天就要儘可能去做今天能做到的事！

究竟　有多少人來過　停留　或者　離開呢

像這樣的事　不去思考　也沒關係嗎？？？？？？？

眼前是黑暗嗎？　憂鬱之後真的會快樂嗎？

總是抱著否定的想法　然後　重新肯定的思考

即使過了10年　還能繼續跑下去嗎？

與其思考這些事情　現在　若可以跑的話　就奔跑　奔跑吧！

然後　即使過了10年　確信　還可以奔跑吧

♪即使過了20年　你　還在　那裡嗎？

不管過得多麼不順利　小小的光依舊　發出　光芒

很想再畫　好像畫不出第二次的作品

無法再畫一次的作品　只靠自己的力量　必定　不會誕生

各種人的　感應或　來自巡視宇宙的　靈感

從至今所畫出來的作品的精神　被引導出來

想要繼續畫　那樣的作品啊～　真是的～！

稍微實際感受到了　如果不抱期望　就不會得到　的這種真理

是〈約翰福音〉的13章嗎？　啊，已經忘記聖經了　但是　無所謂

不想創造　只能給豬的那種珍珠*

相信　相信　前進吧

雖然不是很清楚　要相信　什麼

總之　總之　只相信　自己與　繆斯所給予的直覺

應該去　應該去　的　清晨5時

＊譯註｜〈馬太福音7:6〉：「不要把聖物給狗，也不要把你們的珍珠丟在豬前，恐怕它踐踏了珍珠，轉過來咬你們。」

早上，收到Allister昨天拍好的正片。

羅根多夫（Roggendorf）來找我，帶來捆包好的倫敦用的作品等。

失眠到早上，前往科隆的機場，搭乘飛往倫敦的班機。

中午過後，到達倫敦史坦斯特（Stansted）機場。搭火車前往利物浦 Str. 站。

在 50 分左右到達，然後搭計程車（！）去飯店！！！！！

飯店位在中國城旁邊，名字是「想辦法俱樂部」。

好像會員制的～很厲害的感覺，但房間在 5 樓，沒有電梯！

大小約兩坪多的閣樓！樓梯的寬度 60 公分！

把行李放在房間之後，去畫廊。

沒想到，德富來了！……立刻要他幫忙。

原來他聽說我差不多要到了，所以在這裡等著。感謝。

但是因為感冒變嚴重了，今天就稍微工作一下，去吃日本料理 GO！

生魚片晚餐（炸豆腐、照燒雞肉，附上天婦羅）、味噌茄子、喜相逢（好小！），

還喝了麒麟一番榨。

總算回到飯店和德富喝紅酒，但因為感冒很嚴重就睡了。

德富說明天也會幫忙，隨即就離開了。

2000/05/24

早上開始就很無力。因為感冒了。

晚了 30 分鐘到畫廊。德富已經開始工作了。感謝。

2000/05/25

U.K.首次個展開幕。

來了很多附近日本HIS旅行社的人……下次買票要找HIS！

瑪麗安從N.Y.來。從德國來的有米歇爾＋安列斯。

小山先生帶小狗作品來，明天才會到。因為小狗作品忘在日本了……

小狗作品不在，對今天來看展的人很過意不去。

作品幾乎都被保留了。評價好像很好。

《THE FACE》與《Dazed & Confused》雜誌的威力強大？

馬克・桑德斯＋澤先生也來了。澤先生帶來達賴喇嘛的原版照片給我看。

好像蔬果攤的老闆似的，好和藹。

小山先生畫廊的工作人員、現在正留學中的美紗子也來了。

來了幾個日本的美術學生。加油吧！喔咿！喔咿！喔咿！

長谷川潤＋大塚千野也來了。竟然，連Ema也出現了。

相隔20年的再次見面。聽到她與英國人結婚，令我非常驚訝。

☆GOOD NEWS！

在芝加哥發表的Pilgrims 50人！總結！

在芝加哥當代美術館的收藏展決定了！收到聯絡。

中午，小山先生抵達畫廊（with 小狗）。
馬上替眼睛和嘴巴上色。成功！
午餐由小山先生招待去點點亭。德富也好不容易能去。
小山＋瑪麗安要去收藏家的家裡，我不去了。
向史帝夫和工作人員說再見之後，離開畫廊。
真的非常感謝大家。
在倫敦，每天的星巴克（大杯摩卡）真是幫了大忙。
也很謝謝德富。製作加油啦！

BAD NEWS BUT STILL GOOD ENOUGH.

芝加哥美術館收藏展要做的是 Pilgrim 5 人⋯⋯
不是 50 人⋯⋯說得也是，之後大家各自都有
個人的發表會吧⋯⋯但是 OK！MEN ～

總是想像虛幻的終點就在數公尺前，抵達終線！
但是那裡永遠不會倒下來！眼前又再出現終點。
原來如此！就像永遠跨越不完的跨欄一樣。
因為沒有競爭者，一邊調整速度，也確實為跨過而努力。
雖然說欲速則不達，但我不折返，所以不急。
就算回程的路比較快，我也不折返。因為不急所以能盡全力。
用至今好像沒有看過，但大家都知道的作法。
不被淹沒，只是想笑著拚命去做。

地球星！永遠永遠請回答！
就像這個自然和人類的文化會永遠存在一樣。
就算太陽發狂，生於這個世上的所有精神會永遠存在一樣。
地球星！地球星！今晚也請回答。你到底是誰？

如果今天也有哭泣的時間，就把明天留給微笑吧！
如果今天有失敗的時間，就把成功留給明天吧！
這就是所謂的希望啊！人類以外的動物所沒有的時間概念。
正因為知道這點，就不要害怕哭泣和失敗，活在當下吧！

弄得亂七八糟的房間就是活著的證據！

聽好了！自己啊，在物理上過去的時間，是決不會再回來的。
而且可以實際感受到的時間也是有限的。但是在這當中讓我們感受著永遠活下去吧！
來自過去的永遠，還有未來的永遠！所以，人類果然還是很渺小啊！

不過啊！在這個地球星的自己的寶貴的時間。

地球星！地球星！請回答！
在心裡面的，以及心外面的地球星！請回答！
我會繼續聯絡喔！

It's only
Drawing
But
I like it!

2000/06/16

讀了一本名為《傑出的來訪者》*（*Japan in Leiden : the honorable visitor*）的書，
我想這是 100 年前甚至更早的時候，來到這個城市的日本人的故事。
體格瘦弱，結髮髻、帶刀，
拿著像婦人用的扇子，被認為是有著奇怪外貌的武士們。
但是 R.P.A. Van Rees* 加了一筆。
「這些人們，不久之後，
在世界的大舞台上活躍的程度，是我等誰也無法想像的。」
這其中也包括了福澤諭吉。
慶應大學出身的南條史生先生，也是這麼看待關於他的事吧⋯⋯

＊譯註｜作者為 Stedelijk Museum「De Lakenhal」。
＊譯註｜《日荷 50 年史》（*Japan-Holland: vóór vijftig jaar*）作者。

已經 7 月了。搬家手續依舊毫無改變。
最近因為憂鬱，做什麼都不順利。
儘管如此，還是這樣一點一點地前進。

總之！在被趕出去之前，還是要繼續在這裡創作。
在這裡的最後作品會是什麼樣子，自己也很期待。

不管彷彿好像要被擊潰的狀況，還是做想做的事！

That's the way! I like it!

TRUE ? SURE ?

★ 真的嗎 ?

OK！OK！已經沒問題了。很簡單，搬家這種事。

搞清楚什麼是重要的，發生火災的時候要帶什麼走？

然後，就會知道什麼都不重要。

書去圖書館就有了，也可以買得到。CD也是。

寫信給我的人又還沒死，

把相簿、玩具和裝飾品全部裝入箱子裡。

重要的文件只有一些，家具之類的也不要了。

這麼想之後，心情就變好了。

整理書、也整理信件、也整理衣服，

衣服太多，明天再洗。

但是，果然又變成反覆讀書或者讀信，CD則是一人DJ的狀態。

一口氣讀了《惡童日記》、《兩人證據》、《第三謊言》。

為什麼沒人拍成電影呢？

很快地整理房間。

順利地將回憶層層疊疊裝進紙箱裡。

這12年，忍不住細細玩味這重量。

搬家的時候，什麼也沒留下。

想到曾經拜訪過我的學生們、朋友們，以及沒有遇到的人們。

竟有些感傷。

這裡只是什麼也沒有、空蕩蕩的150平方公尺。

畫畫、塗牆、努力地做了很多在這裡能做的事。沒有後悔。

曾被各種歌曲所救，得到許多人的幫助。

儘管不知道未來有什麼在等著我，但就用這個心情、這種感覺去做！

我會去做。不管是為了誰，不，是為了自己去做！

不管去哪裡，流的血都是一樣的，都是來自自己本身。

啊，脫離感傷主義！迎向明天！GO！應該要前進！

不論到哪裡，都會繼續下去！

Like a Rolling Stone！

根本沒時間長青苔那種東西哪！

在別人看來，可能會覺得這是間亂七八糟的房間，但整理得很順利。

但，最後還是讀起書來。

讀了《她只是個孩子》（ One Child ）系列，竟變得憂鬱了起來。

並不是變得想哭，也不是變得不能笑。

總覺得，我的行動好像是為了驅散這種感傷的情緒。

這種感覺必定是非常重要的吧，但停留在那裡的話，就沒什麼好說的了。

如果可以不斷發現什麼的話，就沒問題。就算那只是微不足道的事。

在我心中最重要的是，可以在同一棵樹木的枝枒上發現新芽，

而不是把手伸向旁邊的樹木所結出來的果實。

不知不覺物理性的成長停止了，如果經驗可以累積的話，

第一次的經驗就會越來越少吧？

即使這樣，蒼白的小小新芽還是會長出來。

如果有注意到，如果沒有放過那個瞬間，應該就會產生感覺的。

沒錯，感受心情是很重要的，但如果停留在那裡就沒什麼好說的，也無濟於事。

不轉化不行。

被轉化為將想要開始做某件事的情緒，一定會發出新芽。

還要繼續對抗地心引力，應該會向上生長才對。

★ 關於完成。
　畫作品，不代表完成。
　拿去展示，也不代表完成。
　烙印在前來觀看者的記憶裡，
　才算成為作品。
　而且，即使這個作品留下來了，
　知道這作品的人不存在了，
　作品也就隨之消失了。
　就是這樣。
　我創作出作品的時間。

完成について、　　　◯　◯

絵が描かれて それで 完成では ない。

展示されて それで 完成で(も) ない。

や観に来た人々の記憶にきざまれて
はじめて 作品として 成立すると思う。

そして、その絵が残っても、その絵を
知っている人々がいなくなったなら
作品ではなく なってしまう。

　　　　　　　そういうことだ。

僕が 作品をつくりだしている時間
は、

Over the rainbow.
火車開往彩虹的彼方。
離科隆還有 6 小時。
無法想像空蕩蕩的房間。
眼前浮現那總是散亂、讓人無法不愛的房間。

但是的確，17 個紙箱就把一切打包了。
抱著現在的這種心情，就這樣回到日本是不行的吧！

我並不想被理想化，事實上，我也平凡地抱著慾望活著。
並不是別人想像得太美好而誤解了自己，
不忘記自己的理想（只是還無法清楚的描繪出來），
總是反覆地回憶、想活下去。想要貫徹那個想法。

一邊領會歡喜和悲傷，希望能夠如期望地活著、死去。

絵からでれない

night walking —

— ~~Fear~~ it's not able be
to go ⊙ ~~out~~⊙side —

★走不出畫 night walking —— it's not able be to go out side ——

大きさ について、

★關於大小，作品的大小對我來說，完全不是個有趣的
問題。大幅的畫作，有時候是很權威的，感覺過度自
我主張。有時候也會想在巨大的工作室裡畫大幅的畫
作看看，但還是比較喜歡待在小型的 live house。
以我來說，大幅的畫作有時候是和自己分開的。

絵の大きさは、僕にとっては
さほど 興味のある 問題 ではない。
僕 ~~にとっての~~ 巨大の 絵画 は、時として

~~権威的にみえ~~
権感的であり、自己主張 ~~すぎ~~ しすぎ
~~作品の 絵画 よりも 作家の~~
~~権威を表わす。~~ 気が しないでもない。

巨大なスタジオで 巨大な 絵を 描いて
みたい とは 時々 おもうけど、
やっぱり 小さな ライヴハウスを まわりたい。
大きな 絵は 時として 自分を 離れて
しまうものなのだ。 僕の工る

are you ~~stay~~ true to you, aren't you?
　　staying

言葉に リアリティが もてない 時
絵が 始まる。
~~3とて．なんでい は 絵を描いている。~~

俺のブーツは 奴らを・踏ちらす 為にある。
~~奴らに・踏りを いれる ため~~
　　< ブーツ

OK！餓著肚子繼續奮鬥呀！
躺在回憶裡，跳過小小的沙坑。
撕裂溫柔的夕陽，大喊。

「不帥氣也沒關係，我想為著什麼不顧一切地活看看……」
不覺得是很棒的話嗎？
有點忘記的時候，某人讓我想了起來。

只有一個人的露屁股Mooning！

找不到遺失物的晚上。想起那個晚上，大叫。
今晚沒有把東西丟掉。想把一切推倒。
能夠一直在煩惱中打轉嗎？
向沒有改變的安心、快樂說再見。
不想說無用的話。
在空中分解旋轉木馬，把馬解放到宇宙！

好久沒有的露營，總是有點壞心眼的四角形。
喝下致死量的維生素C，今晚只想做想做的事。
但，進行得不順利……可惡！

再次重新綁好鞋帶。好了，走吧！
理所當然地，我一直跟隨著我自己。完全沒有要離開！

Again and Again!

シェーッ！

'93

* 我小時候很喜歡的漫畫《阿松》（赤塚不二夫）裡的人物 IYAMI，他的招牌動作就是這個「呿！」的姿勢。
　當時的小孩子，每個人應該都有用這個姿勢拍下的照片。

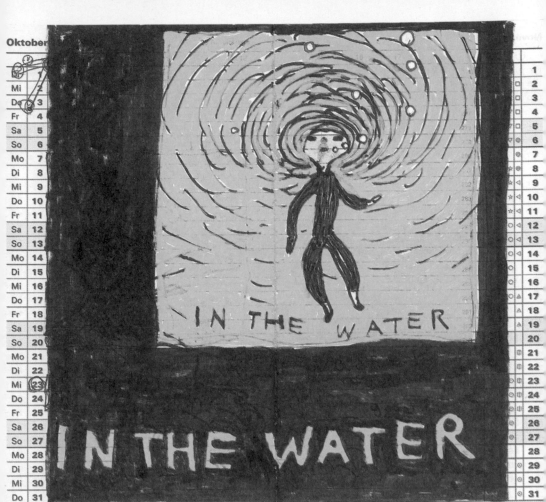

Mi	2		1
Do	3		2
Fr	4		3
Sa	5		4
So	6		5
Mo	7		6
Di	8		7
Mi	9		8
Do	10		9
Fr	11		10
Sa	12		11
So	13		12
Mo	14		13
Di	15		14
Mi	16		15
Do	17		16
Fr	18		17
Sa	19		18
So	20		19
Mo	21		20
Di	22		21
Mi	23		22
Do	24		23
Fr	25		24
Sa	26		25
So	27		26
Mo	28		27
Di	29		28
Mi	30		29
Do	31		30
			31

IN THE WATER

IN THE WATER

∇ Caravan-Salon (Essen)
□ 29. Import-Messe (Berlin)
⊚ MODE-WOCHE-MÜNCHEN Oktober

☆ A + A – Arbeitsmedizin (Düsseld
◁ Frankfurter Buchmesse
○ ANUGA – Ernährung (Köln)

Kälte-Klima (Essen)
boot + EMTEC (Hamburg)
EMS – Computer (München)

○ REHA – (Düsseldorf)
○ Marketing + Management (Frankfurt)
⊚ 66. interstoff (Frankfurt)

1991

⏱ →		9	10	11	12		15	16				Veranstalt.-Termine		
Fr	1	Allerheiligen¹)							244	☆	⊙ □ ◎	1		
Sa	2								245	☆	⊙ □ ◎	2		
So	3	The CRAMPS							246	◁ ☆	⊙ □ ◎	3		
Mo	4				45				247	◁ ☆	⊙ ⊙ ◎	4		
Di	5								248	◁ ☆	⊙ ◎	5		
Mi	6								249	◁ ☆	⊙ ◎	6		
Do	7								250	☆ △	⊙ ◎	7		
Fr	8								251	△	◎	8		
Sa	9								252	△		9		
So	10								253			10		
Mo	11				46		Düsseldorf		254			11		
Di	12								255			12		
Mi	13								256			13		
Do	14								257		⊙	14		
Fr	15								258		⊙	15		
Sa	16								259		⊙	16		
So	17	Volkstrauertag							260		⊙	17		
Mo	18				47				261		⊙	18		
Di	19	Geburtstag von S, E				◎			262		⊙	19		
Mi	20	Buß- und Bettag							263		⑪ ⊙	20		
Do	21								264	⊖	⑪ ⊙	21		
Fr	22								265	⊖	⑪ ⊙	22		
Sa	23								266	⊖	⑪	23		
So	24	Totensonntag							267	⊖		24		
Mo	25				48				268	⊖		25		
Di	26	Goldsmith					...of 108		269	⊖		26		
Mi	27								270	⊖		27		
Do	28	AMS							271	⊖ ▽ ◇		28		
Fr	29								272	⊖ ▽ ◇		29		
Sa	30								273	▽ ◇		30		

¹) Feiertag in Baden-Württemberg, Bayern, Nordrhein-Westfalen, Rheinland-Pfalz und im Saarland

□ TOURISTICA (Frankfurt)
◎ 43. PLW – Pirmasenser Lederw...
☆ fsb + areal + IRW (Köln)

...ode-Festival Berlin und Ordertage
A – Automobile (Frankfurt)
...OS – Schuhmesse (Düsseldorf)

⊙ INTERBOOT + INTERSURF (Friedr'hafen)
◇ INHORGENTA – Schmuck (München)
▽ Caravan-Salon (Essen)

2000/07/20

正聽著播放的Ｎｅｎｅｓ（姊妹合唱團）卡帶。
明明是沖繩的歌，卻有種更廣大的亞洲的感覺，讓人很懷念。
人的情感大概就是這回事吧？
能夠懷念故鄉回憶的人是幸福的啊！

眼看就要完成了，卻將背面重新塗白。
180度各種的事情也隨之改變。
好深奧啊～可惡！不甘心！

放棄學習的時候，才能也就用盡了。
雖然可以無條件地依賴過去的學習，但不從現在開始更加學習是不行的。
不是因為希望能夠活得不後悔，而是因為總是感到後悔而想要學習。
這不就是所謂的相信明天嗎？

享受才能的極限，然後跨越它吧！

在人類的腦子裡，還有很多沒被使用到的部分喔！

2000/07/24

在雨後的路中央，騎著腳踏車去超市。心情很好。

買好東西要結帳時，才發現忘了帶錢，又騎上腳踏車。

Fed-Ex送來了ROCKIN'ON寄給我的《H》雜誌原稿。

向總是很照顧我的大哥說我要搬家了，他看起來好像真的很捨不得。

大家打算辦場送別會。

光是這樣的心意，真的就夠了。

我想畫更多的畫。

但是就和Allister他們一起吃頓飯吧！

究竟，要犯多少次的錯呢
要渡過多少個夜晚呢

時間這種東西，想到必須跨越的障礙時……

時間是不會等在那裡，無論如何一定會到來
所以，由我們去迎向它吧

不管傷口有多大，我都還活著不是嗎？

wham bam
no thank you
mammed

晚上，現場繪畫結束。

雖然不是什麼厲害的畫，但這是現在的自己的真實平均值。好的平均值。
如果這畫作是平均值，這樣就夠了。
標題是「Last Warrior ／ The Unknown Solider」。
離開這裡的時候，這表明了自己的決心。
最後的戰士、不為人知的士兵！因為，最後的敵人就是自己！
但是，很可愛哪，是孩子啊……

本來想在腳和臉頰再上點顏色，還是放棄了。
畫下來的形象才是最重要的。不是作畫。
擁有的形象不管是專家還是素人都沒兩樣。
要讓這個形象呈現時，不需要其他的裝飾。
好吃的烏龍麵，素麵也很好吃。米也是一樣，不需要調味。
本間＊先生也說過：「不是問該怎麼拍，而是要拍什麼吧！」
要說該怎麼拍照，多的是拍得很好的人。該怎麼畫也是一樣的道理。
不在於作法，而是靈魂。
不是戰略，而是完成前的動機。
從我們有時候會被素人或孩子的作品所感動就知道了。
家族照片也是充滿愛意，小孩子的繪畫也是只畫自己想畫的東西。

離開日本 12 年。我發覺完全沒有任何新的發現。
但是，唯獨對一件事有所理解。
那就是，到頭來所有的東西原本就已存在自己的心中，這點千萬不能忘記。
小時候所學的事物，學習的心情、好奇心、求知慾……還有，純真情感的問題。
這些全部都不是發現，而是再發現。

對自己而言，再發現的真正意義，是在自我的影響下，讓自己可以做自己。

離開這裡的時候，已經沒有寂寞，沒有悲傷，更沒有快樂了。
只要自己還是自己，不管到哪裡，保持原狀。
即使被奉承也好，被無視也罷，自己都不會變。只要還是現在自己所相信的「自己」。
沒錯！「WE ALTER US」。
而且，只要自己還是沒有改變的自己，就不要害怕改變，面對這個時代吧！

不要改變自己，繼續冒險下去。

I ALTER ME！
WE ALTER US！

＊譯註｜HONMA TAKASHI，本名本間孝，日本攝影家。

2000/07/31

前天的畫作修改完成了。
標題是「MIA-2000」。

本來打算畫一臉熏黑的孩子，但還是放棄。
也變更了原本預定畫的陰暗背景，改用明亮的暖色。
比起前次的「Missing in Action」，表情也更加不安。
籠罩的空氣是溫暖的，可以感受到濕氣。長瀏海，用以表示時間。

已經沒有大的畫布了。

畫畫的行為、情感的發散，與忍耐和理性的對決。
理性這個詞，是有點奸詐的角色。
不管是什麼樣的剛速球＊，如果不能取得好球，就沒有意義。
不管多有破壞力的射門，如果不能踢進球門，就沒有意義。

不是要維持平均值，而是要向上提升。
因此，不是要投軟弱無力的球取得好球，而是要用剛速球。
努力投進好球帶。向球門全力射門。

但是，理性或知性真的是相當狡詐的角色。
雖然本能也會感受到正當性的聲音，但還是狡猾的角色。

＊譯註│日本職棒用語，指速度很快、球質重的球。

飛機越過太平洋上空。

在海面上 3 萬 3 千公尺的高空持續前進。

雲上面的藍色世界,是最靠近宇宙空間的地方。

越過換日線,回到前一天。

回到 8 月 20 日的早晨。

飛機 8 點準時抵達 L.A.。

打從今天開始的 40 天,決定一邊畫畫、一邊慢慢地找回自己。

只在日本待了 15 天,宛如讓漂浮在宇宙的雙腳稍微著地。

從現在開始想慢慢地回想,讓自己更加確定吧!

清楚地回憶起在青森遇到的人和朋友吧!

L.A. 是住在小平市時的吉祥寺 *,如同在科隆時的阿姆斯特丹。

是可以作為心靈散步的場所。

工作室位在聖塔莫尼卡,有點不安寧的地方。

就在這沒有淋浴間、也沒有窗戶的工作室創作吧。

打算在這裡把心的窗戶全部打開,好像才看得見各種事物吧。

在收音機 FM 的聲響中冥想吧。

想成為到處都有的那種人。

想成為在世界各地,不只是城市中心,而是到處都有的人。

在各樣人種居住的這個城市裡,想要拜訪所有遇到的人的故鄉。

想要擁有永遠可以大口吃著牛肉蓋飯的健康身體。

想要與時俱進,但是不想隨波逐流。

停下來的話就會被帶著走。

不停止呼吸,想要成為不會落下的乒乓球。

先在這裡深呼吸吧。

然後總有一天,絕對要衝破玻璃一躍而出。

＊譯註｜位於東京中部、武藏野台地的城市。

60×52寸的小狗畫作，幾乎完成了。

然後買了2組78×52寸、2組44×48寸的木框。

還買了鋪在地板上的紙和Sawhorse（金屬製！）。

買了終於找到的拉斯科（Lascaux）牌子的壓克力顏料。

這麼一來，不夠的顏料和筆都齊全了。

全部設置好，也把貼著棉布的底色打底完成。

收音機的FM當然是K-ROQ106.7！

調色盤用的是大張的厚紙板！

稍微冷靜地回想與鶴見先生的談話。

19世紀時被當作奴隸帶到美國大陸的非洲人，

在他們漸漸忘記各自的母語時，他們的靈魂透過音樂作為語言復活了。

那就是包含爵士在內的藍調，成為超越文字的共通語言。

從那之中又誕生了靈魂樂和搖滾樂，甚至也誕生出嘻哈音樂。

在生活中必然會產生的事物強烈地撼動著我的靈魂。

這些幾乎是在學校不會學到的東西。

我希望自己的畫也好、自己的人生，都從生活當中產生。

好的文學作品和音樂，終究會以超越文體和文字語言的形象

確實地流傳在這個世界上。

吹風機沒有延長線，所以只能一點一點移動畫作對著吹風機。
因為美國沒有那種習慣大量使用的白色顏料，以 GESSO* 代替白色來使用。
這裡也沒賣 Henkel* 的野外塗裝用白色顏料，
也找不到可以作為替代成分的塗料。

老實說，雖然很懷念科隆的工作室，但如果說出來～就完蛋了啦。
任何事都不是馬上能夠順心如意的啊。

不過，在 L.A. 聽 MxPx 和 NOFX 真是太棒了！

與包圍自己的環境戰鬥，也是對自己的戰鬥。
勇氣、幹勁與行動，自然會改善這個環境。

＊譯註│白色打底劑。
＊譯註│生產接著劑、清洗劑與塗料的德國品牌。

畫作完成99％了。

再來就剩手上拿的東西而已！

剛開始雖然預定畫的是棒棒糖，後來想不如畫子葉吧。

明天就只畫那個吧。

雖然總是好像畫一樣的畫作，但有些地方應該是絕對不一樣的。

不對，對於不管在哪裡都可以毫無迷惘地畫一樣的東西，

應該要表示感謝。

不過，明天來畫畫看在雲裡面的小狗吧。

夜. 眠れない夜

21. JAN '93

描き始める.

やるしかないのだ。

待在沒有窗戶的房間裡，好像被什麼隔離的感覺。那，其實也不錯。
而且，這裡不是什麼特定的地方，卻讓人有身在某處的感覺。這樣很好。
想要從心的窗戶眺望世界的同時，自己確認自我的存在。

走到外面，把錢投入販賣機，取出可樂。
喝完了，把罐子投向垃圾桶。
投擲不是結束，從這裡才正要開始。

沒錯，不管在哪裡，如果不是自己所在的地方就沒辦法創作。
仔細看在那裡的東西，放進身體裡。
不是誰都可以這麼做，只有自己才行。這麼理所當然的道理……

自己受到各種語言的迷惑，在意起周遭的想法。
沒什麼大不了的話就會產生傷害。
然而，那是能夠甩開的！
靠至今所畫的作品數量，靠想起朋友的臉，靠現在向前看的創作。
能夠做自己，並擁有坦率的自己是幸福的。
不管誰說了什麼，我是幸福的。就算辛苦也是幸福的。
因為只要這麼想，就能擁有跨越障礙的勇氣。
讓自己幸福到超過自己所感受的痛苦吧！
只要讓人幸福到超過讓人痛苦的程度就好了。
總是用創作這件事，讓自己得救。
覺得這麼想很沒出息，也會發現自己有想要逃避的時候。

每天夜晚都會到來，將一切隱藏在幽暗之中。
雖然用黑覆蓋了這個世界，但我覺得這和白雪的景色也很相似。
結果，白和黑都是一樣的吧。
心情如果沒有抱著想要有所寄託的話，就會死了吧。
如果那裡是黑暗的話，就在心的暗夜裡點亮一盞燈吧。
如果那裡一片白茫茫，就將它上色吧。
機會是突然來臨。即使現在什麼都不會，也不要移開視線地看著。
雖然我比那些傢伙所想的還要纖細、容易受傷，但我應該比他們所想的還要堅強。

現在，看著腳下在這裡的「此處」。這是為了確認自己的存在。
然後，抬起頭看準前方吧！
並不是要忽略那種重複，而是不要只在意這種地方。
如果不從自己平常所在的「此處」開始是不行的吧！

收到《H》。荒木拍的長島有里枝，好美。
Honma先生拍的廣末，非常私密的表情！

小狗的畫作即使決定了構圖，看起來也不好。
對畫得不錯的臉死心了，消除！重畫吧！漸漸都塗掉！
即使有部分畫得再好，那也只是扯後腿而已。
的確，臉的部分畫得很好，但在四邊形的畫布中，卻完全不是在一個好的位置。

結果，從雲裡面露出臉的巨大犬定下來了。眼睛畫壞了。
原本是大幅的畫作，結果用了小型畫作似的構圖，或許也很有趣。

巨大犬幾乎完成了？不過有點在意背景的斑點……
所以，重新塗掉……塗白或塗黑很有趣，但藍色就很難。
不過，為什麼是這種細長長方形的畫布呢？
雖然是自己繃的畫布，但……

第一個作品的狗好像很寂寞，用第二個作品的女孩來平衡一下，第三個作品的狗就不怕了。
應該會很不錯才對……我是這麼希望。
比起說畫作好不好，更在意的是自己的狀態是不是那樣。
總覺得詩意都逃走了……
自己都變得討厭起自己了。

在這世界上，畫出好作品的人多得是。
抱著好心情所畫的畫作，必然也是幸福的吧？
不，問題不在這裡！這才是問題啊！

買了US BOMBS 97年的重新發售專輯。

再一下下，巨大犬就完成了！

今天再看巨大犬，也覺得還不錯。

表面再打上輕薄的一層黃綠色就完成了。

到達洛杉磯的 2 周內，能在這樣的環境裡完成 3 幅作品還不壞。

擁有可以畫畫的地方、在這樣的狀況下盡自己所能，其他就別無所求了。

打算再畫 2 幅之後，就在大的紙上作畫。

也想去 N.Y. 到處看看。

想在托倫斯區（Torrance）找漫畫咖啡店卻沒找到。

這裡雖然是很多日本人居住的地方，但只是廣闊的郊區而已。

我還是喜歡在一個地方就有彩虹屋超市＊、錄影帶店、HIS、二手書店的 Sawtelle＊。

不過我在托倫斯發現一家叫作奈良美容室的店。

因為是用韓文寫的，應該是韓國人經營的吧！好想去看看。

＊譯註｜國外以賣日本食品為主的連鎖超市。

＊譯註｜Sawtelle Boulevard 是位在聖塔莫尼卡的日本區，有「小大阪」之稱。

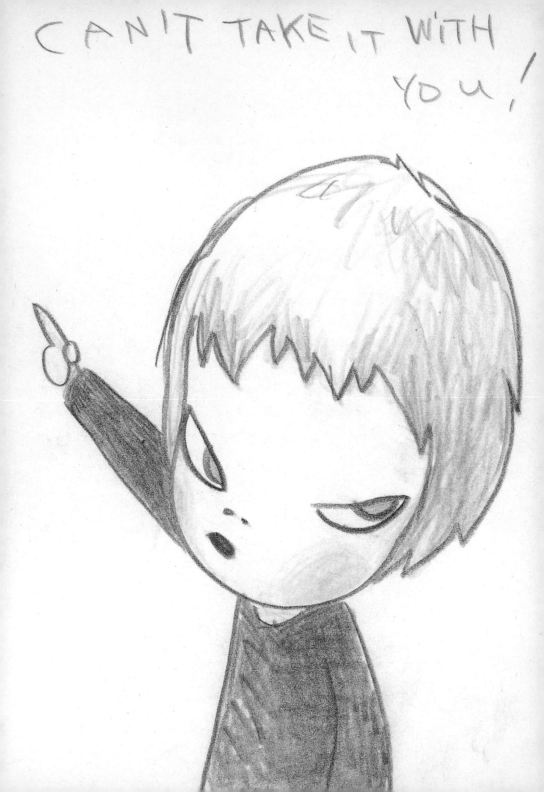

2000/09/05

把夢留在過去。
因為昨天做的夢，會告訴我今天應該做什麼事，
那就能在明天變成現實。
空想和想像只會從有可能發生的事情產生。
因為具備各種的要素，而且確實在眼前，
從那裡擁有的想像力所誕生的事物，全部都擁有可能性。

我不幻想做夢。
夢是在今天實行的事，總有一天會實現。

早上起床……其實是失眠了。

早上 8 點的班機飛往 N.Y.。

下午 4 點 30 分到達 N.Y.。

前往瑪麗安的新據點。

明天就要開幕了，廁所的管線竟然還沒裝好！

與「TAMAGO」再度相遇。3 隻小狗的立體作品也送到了。

瑪麗安的畫廊在二樓，一樓是弗雷德里希畫廊（Friedrich Petzel）。

弗雷德里希畫廊現在正展示斯維特拉娜（Swetlana Heger）和

普拉門（Plamen Dejanov）的作品。

因為他們預定 12 月來日本，讓我開心了起來，用德文和他們拼命聊天。

搭計程車前往村上隆先生的工作室。

竟然陷入回到日本似的錯覺中。

是因為工作室內貼的紙上都是寫日文的關係嗎？

用 DVD 看動畫，喝了一瓶啤酒，借了睡袋睡在地板上。

翻來覆去睡不著，就讀起了放在一旁的大島弓子和紡木澤的漫畫直到天亮……

今天是村上工作人員集合的日子。

因為大家在開會，我於是出去散步。

外面有住在布魯克林區的墨西哥裔居民的遊行。

不到一個小時的時間，我坐在路邊參觀……

穿著民族服飾的孩子、充滿開朗的音樂。

周遭都是揮舞著墨西哥國旗的墨西哥人。

各城鎮共同加入的花車配合著音樂、舞蹈和合唱一起走過大街。

晚上，和村上先生及大家一起去吃泰國料理。

我點了沙拉和泰式酸辣蝦湯。好吃。也喝了勝獅（SINGHA）啤酒。

回到工作室，MR.給我看《nicola》雜誌，鑽進睡袋。

在這裡寄宿的時候，漫畫全部看完了，真正獲得充電。

村上先生與我對於製作這件事，有著共同作業與個人作業的差異。

但是關於不妥協的態度，我們擁有共通的精神。

雖然他對工作人員的教育簡直是過於嚴苛，

儘管如此，大家還是非常拼命，必定有充分的理由。

我也想雇用自己專屬的助理……但……怎麼辦才好？

N.Y. 待到今天為止。

結果只去了雀兒喜區（Chelsea）的畫廊街而已。

但是仔細地觀看了村上的製作現場，也聊了很多，真是太好了。

傍晚6點，村上搭車前往PS1。我則是搭地鐵離開工作室。

本來打算向留在工作室的工作人員道再見，然後很帥氣的離去，

但沒想到忘了剛拿到的Jitka的照片，又折回去拿。

想到SOHO區稍微看看，搭地鐵在Canal Str.下車，但是！路上塞車超嚴重！

8點55分往L.A.的飛機來得及嗎？於是打算搭計程車去，沒想到盡被拒載！

終於攔到一輛計程車，但30分鐘只前進500公尺……

總算勉強到達機場，竟已經晚了30分鐘……早知道搭巴士就好了……

晚上11點30分到達L.A.。當洛杉磯的夜景透過飛機的窗戶滿滿地開展時，

不知為何竟懷念了起來。

在夜間飛行時看見的街燈竟讓人覺得懷念，想起了小時候。

沒有障礙物的風景，和從鄉下的車窗所看到的景物似曾相識。

去看了一下在威爾夏大道（Wilshire Boulevard）的
藝廊複合展（Gallery Complex）。
Marc Foxx、ACME、Chicago project room……
沒想到Super Flat展的事情竟然好像成為話題了！
在Chicago project room上拿到《SMOCK》。
以盧貝爾先生的收藏展為特集，也登了我的狗。
也打算去看看Bergmot Station。
老實說，比起紐約，這裡的氣勢稍微弱了一些啊！

隔了五天再度在工作室裡創作！
畫出了貓眼少女。
想要畫出有點開朗的表情，但背景還是預定用暗色。

但是，畫得很不順哪……若不努力的話……

想著畫的創作者是深愛畫的！
畫也會深愛愛著畫的創作者！

喔喔喔！收音機播放著憤世忌俗樂團（Social Distortion）的
〈球與鏈〉（The ball & chain）。

Take away. Take away. Take away! This ball & chain！！！

身體不舒服。一直在睡覺。

運動比賽有趣的地方在於，不管是觀戰或是參與其中，都是竭盡全力奮戰，因此從中產生出超越勝敗、與對手之間像是友情之類的情感。
代表國家或民族比賽也是，雖然感謝自己國家的加油，但參賽者都擁有共通的想法，要超越這種國家情感，有時候也會把這種感覺傳達給觀眾。
石原都知事所說的「為國家戰鬥的想法」之類，真是太無聊了。
這不是只是美化自己的過去而已嗎？
他還把國家與民族當成是一樣的東西在思考，真是沒辦法。
常聽到「因為拿了國民的稅金去參加奧運比賽，所以應該要勝利」這種說法吧？
如果是這樣，那國民的稅金就只能用在對國民更有用的地方。

我不想被國家綁住。如果有必要綁住，我想被超越國家和民族的世代所綁住。
正因為世代不是永遠的，所以才會產生在這當下活著的感覺。
然後也才會產生對下一個世代的愛。

我感謝日本，也感謝美國。
也對歐洲道謝，也感謝非洲和亞洲。
即使是與自己的驕傲和懦弱戰鬥、煩惱的時候，也想要感謝地球。

僅僅到江戶時代之前，地方的同胞互相爭奪，但那是武士的戰爭而不是平民的戰爭。
因為世界大戰的悲慘，戰後在邦交上所留下的後遺症是，不只是職業軍人，平民也成為戰士被召集，這不就是以國家之名的動員嗎！
右翼化、左翼化、愛護動物的和平主義，什麼說法都跑出來了！
諷刺的是，歷史總是在之後才會證明什麼是正確的。
然後人們才會明白那些愚知愚行。

運動比賽應該也要為失敗者拍手，至少奧運就應該要這麼做才對。
選手不是國王的馬匹，把杜哈的悲劇＊當作「喜劇」來斷言的石原，究竟是什麼樣的人啊！
以個人來說，日本選手能夠充分發揮自己的能力獲勝當然值得高興，但是無論是誰拚命流汗的模樣，都很動人。

失敗的懊悔，並不是對國家的責任，而是來自於對自己的力有未逮。
但是盡了全力卻失敗的話，就算像某位選手很爽快地說「完成了一場愉快的比賽」，也沒有什麼不對。
背負為了國家的這種壓力的人，就算得到獎牌，比起為了國家，總有一天他們必定會對能夠超越自己與國家的比賽的本質表示感謝。

人會相繼不斷產生出新的事物。

隨著時間流逝而消逝的事物也應該非常多吧！

不要埋頭奔向未來，而是應該洞察未來並刻劃在當下。

不會發生留下或遲早會被遺忘的情況，

因為至今為止的回憶會繼續被銘記下來。

讓我們明天、後天也想著這件事吧。

不要因為連好好聊過都沒有的傢伙所說的壞話就感到沮喪。

人是會成長的、變化的、可以改變自己的動物。

會注意到自己的愚蠢、自我反省並改過的動物。

每天每天時間會前進，但這不是什麼冷酷無情的事。

那是能夠給予思考的重要時間。

反省與希望與灰心與理想與自縛與解放的反覆。

然後再一次，開始畫起狗的畫。

＊譯註│1993年10月28日在杜哈舉行的世界盃足球資格賽，日本對伊拉克之戰，
比賽最後30秒日本被伊拉克追平，加上同時間比賽的北韓以0：3敗給南韓，日本無緣晉級。

工作室的房東和年輕的戀人一起來我這裡。他們是同志戀人。

稍微問了一些關於畫的事情，聊了一下。

因為他們要去晚餐，問我是否可以再來看畫的進行狀況，我回答「yes」。

第一次見面的房東，看起來是不錯的人……但也只是一瞬間這麼想。

深夜過來這裡的只有房東一人。好像有種不太妙的氣氛。

他用Handycam一邊拍攝一邊走進來，在我的周圍一邊打轉一邊不斷拍著。

然後他說「給你看剛剛拍的畫面」，就湊到我的身邊。嗚嗚嗚嗚嗚。

沒辦法，我只好把臉靠過去，一起看著螢幕，但他的呼吸很急促……

不過只到這裡為止而已，他回去之後，我鬆了一口氣。

總覺得製作動力被澆熄了……

吹風機壞了。但是狗的畫作能不能完成呢 ????
雖然反覆畫著狗的畫，但這個姿態到此是最後一次了吧。
希望能夠想出新的姿態。

Hold on. Hold on. Hold on seconds.

在覆蓋一層薄雲的天藍色下　融入了街上吹的風
今天也抱著低迷的心情　弓著背　走著

在無法完全燃燒的每一天　甚至連自己的腳步聲都變得聽不見
若低下陰沉的面目　就會成為連太陽都不認識的臉

穿過大馬路　讓風吹吧
用清涼的臉　暫時一個人笑一笑吧

吹起的風越過海洋而去
吹起的風越過山頭而去

散步回來，再次看了看狗的畫作。可以算完成了吧。
吹風機果然是必需品哪！
即使如此，抱著太依賴的想法是沒辦法前進的。
也會有即使在半乾的狀態下也拚命畫的時候吧。
不知不覺似乎變成靠技術完成了。
讓表現成為可能的裝置的確是很重要沒錯，但這卻不是最重要的部分。
不得不使用這個裝置的必然性，這點是不能忘記的。
是靈魂、靈魂！精神！衝動！馬力！態度！

Go on! Walk on! Go ahead!

傑夫給我在舊金山 MOMA 展覽會的目錄。
總共拿了 5 個作品去展示，也展出 91 年所作的「The Girl with a Knife」！
另外還有「Heads」、「Quiet, Quiet」、「望鄉 Dog」、「Well」。

午飯後在 U-HAUL 借了卡車，把畫作全部運到畫廊。
在有自然光的空間裡一看，細微的色調一目了然。
大型犬的畫或許比想像中來得好。
閉著眼睛的女孩的畫則命名為「Little Thinker」。

傍晚開始下起小雨。淅瀝淅瀝的聲音。

本來打算要來打掃工作室的，結果接到來自 N.Y. 的房東電話。
他說希望就保持地板上散落的紙屑和顏料亂七八糟的樣子。
????????? 完全搞不清楚，不過因為這樣還比較輕鬆，那就這樣吧。
在用來取代調色盤使用的部分紙箱板子上面，畫了簡單的畫。

回國日變更，從 30 日→25 日→27 日。

2000/10/02

與杉戶早上才回家，5點上床。
7點起床！應該是要這樣的，但睡過頭，30分鐘後才慌慌張張地起床。
總算趕上利木津巴士，勉強趕上出發時間到達成田。

到達法蘭克福前一直在睡覺。
從法蘭克福換車到華沙。
在出口的地方有人拿著寫了「SUGITO ＋ NARA」的紙板。
30分鐘後矢延＊從巴黎到達這裡，一起前往飯店。
與在柏林結束藝術博覽會的小山先生在飯店再次會合。

明天開始就是展覽了啊！

＊譯註｜矢延憲司，大阪出身的當代藝術家。

是時差嗎？7點就醒了。at Hotel Europejski.
9點吃早餐。然後去美術館。

以空間來說，我的展示間作品數過多，看起來無法做出令人滿意的陳列。
先幫杉戶完成陳列的佈置。真是非常漂亮的空間。
森村先生的空間竟然剛剛好。荒木先生的作品數量～相當驚人。

總之，得想辦法考慮陳列的計畫，先把畫掛上去。
面具明天再陳列好了。

回到飯店畫素描。然後就睡了……

把玩偶犬放在地板上,陳列完成。
然後燈光也設好了。
儘管學藝員瑪麗亞說房間太亮了,但這樣就好了。

回到飯店,村上先生也從巴黎抵達了。於是,大家一起吃飯。
結果喝得很醉。

明天打算去克拉科夫(Kraków)和奧斯威辛(Auschwitz)。
結果,早上6點起床⋯⋯在小山先生的房間裡喝酒
喝到超過1點。

早餐後 7 點 35 分搭 IC 前往克拉科夫。
花了 2 小時 30 分到達克拉科夫。
從華沙出發的車窗外是綿延不斷的霧中平原。

克拉科夫的車站變新了。
以前和 Dorota 來的時候，是 6 年前了吧……
把克拉科夫的觀光往後挪，先去奧斯威辛。

繞著奧斯威辛、集中營。

比起展示的物件，從塔上看到的集中營腹地之大更加真實。
參觀科爾貝神父（Maksymilian Maria Kolbe）逝世的房間。
因為實在有太多的想法，在不斷發抖的情況下，今天沒辦法好好寫下來。

回到克拉科夫後也去了科爾貝神父待過的教會看看。
聖方濟也去過的地方。
哥白尼和聖保羅二世也曾在古老的大學裡求學。

腦中不停的閃過與 Arthur 和 Dorota 到波蘭旅行的回憶。

明天，開幕……

2000/10/06

開幕來了好多人。擠進了男女老幼。
不過因為很害羞，所以我沒有待在自己的展示間裡。

發現戴著帽子的可愛女孩！就在這麼想的瞬間，那女孩跑來向我要簽名，感激。

說不定這場展覽對波蘭人來說，反應出的是媚俗。
但是沒關係。已經差不多想要回去日本創作了。

前往 HAUS DER KUNST 看展覽。

名為「Die Dinge」的展覽太棒了。

不過，會場的結構可以成為橫濱展覽的參考。

好像最近總是仔細觀察會場的結構。變得很積極。

這麼說來，也變得沒有壓力了。

因為是做喜歡的事情，說當然也是理所當然。

蘇菲・卡爾（Sophie Calle）的展⋯⋯對我來說不怎麼樣。

但是那棟建築物，17 年前來的時候，

看當時的凱爾希納（Ernst Ludwig Kirchner）展就深受感動。

住在慕尼黑奧運之後由選手村改造而成的青年旅館⋯⋯

在工科大學的學生餐廳吃午餐⋯⋯在歐洲第一次進入麥當勞也是在這個城市。

本來也想去研究所看看，但因為沒有認識的人在，所以只在校內閒晃就走了。

走在學校的時候，想起了當初剛到德國時的不安心情。

基本上，人本身沒有太大的變化。

不管累積了多少經歷，也想要保持不變的部分。

最近突然不只是對作品，也聽到很多對我個人的肯定或否定。

我想對不知道在現實中創作這件事的嚴峻，輕易地就做出否定的傢伙們說：

「你有對世界寫過什麼嗎？」

「你有想過自己只是這個廣大世界裡的一份子嗎？」

啊啊，又想起了討厭的事情。

我是這麼想的。在還不了解之前，只要站在這裡就好。

並不是有什麼目的或野心。

我對那些傢伙不求上進的腦子感到很厭煩！

2000/10/12

和 Andreas 一起去畫廊。送去波爾多的畫作回來了。

一見到好久不見的作品，就想起了在科隆畫畫的房間。

下午去慕尼黑古代美術館（Alte Pinakothek）和

新美術館（Neue Pinakothek）。

14 ～ 15 世紀的義大利繪畫果然很棒。

喬托（Giotto di Bondone）和安基利軻（Fra Angelico）讓我很感動。

我喜歡文藝復興之前的繪畫。

2000/10/13

在沒有人的家裡，8點前醒來。
淋浴之後，一邊喝可樂一邊打包。
把鑰匙放在Andreas的房間，關上門。

搭地鐵和電車到機場要40分鐘。
11點從慕尼黑出發，前往法蘭克福。

到達法蘭克福換搭前往成田的班機。
預定明天早上7點30分到達日本。

不與時代精神共舞。
得超越時代精神站在另一頭才行。

對著全新的桌子，那種心情一次又一次甦醒。

與其在牆上掛上畫布畫畫，還不如在那之前所擁有的心情。

心裡想的、思考的，即使用語言文字或圖像也無法呈現的那種心情。

那種心情，像是藉繆斯之力透過鉛筆的尖端流洩出的感覺。

那樣的感覺再次開始啟動。

總之，在這張桌子上素描！畫吧！OK！不要認輸！

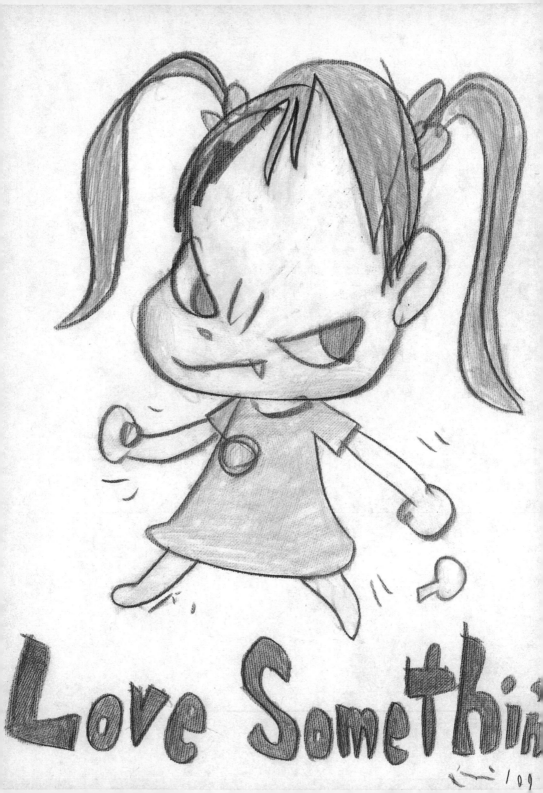

買了一個拿著筆和調色盤的岡比（Gumby）玩偶。
暫時就當作是這裡的守護神吧！

這裡漸漸成為自己的空間了。
買了彩色的菸灰缸，放在一、二樓的桌上。

會漏水的貨櫃屋也能成為自己的城堡。
從縫隙會透風進來的地方，變身為討人喜歡的場所。

為了 L.A. 的個展、為了橫濱，要認真開始了！但，明天再開始……
今天就讓聲音流洩在這個空間裡吧！

從自己是外國人的那個國度，到不善言語也能溝通無礙的這個便利國家。
在這裡，感覺更甚以往，能否得到動力呢？
現在沒問題，22 年前從弘前搭火車抵達上野站時的感覺又回來了。
那個時候對什麼都感到新鮮，騎著剛買的腳踏車，毫無意義地在巷子裡奔馳的心情。
那個時候睡在深夜的草地上，眺望夜晚星空的感覺。
不可以忘記，自己的背景＋家鄉。

2000/11/12

回想起來，驅使我走向畫畫之路的是鄉愁，
而那所連繫的應該是回到幼年時期的旅行吧？

周遭氾濫著母語的誘惑。
覺得時間還允許，就沒完沒了地站在書店看書。
無意義地轉著電視頻道。
輕鬆地搭車去買東西。

真正想讀的內容、想看的事物、想要的東西、想知道的事，
似乎漸漸搞不清楚了。

但是在這個環境裡，沒有莫名其妙的事。
全部都是曾經看過的。

好像正隨波逐流，但沒有跟著前進。
是照自己的方式去做。
一而再再而三地確認自己的意志。
連乍看感覺很舒服的那個岸邊也沒停下來。

大量補充鈣質，強壯骨骼！
不用肉來思考，用骨頭來想！
不用頭腦思考，用膝蓋來想！

再次確認自己的弱點與膚淺的夜晚。

不憧景比自己更好的自己，即使是自己本身。
不要向外看，更加內省吧。
一切都還很深奧不是嗎？
漂浮在無限大的宇宙裡，自己的人生只是微不足道的小箱子。
在這其中，自己可以想像得到的東西，全部甚至更多的東西都裝在裡面了。
全部都包含在那裡面活著啊。

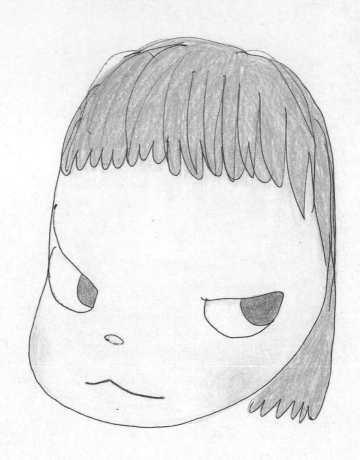

楽しい 夢と !!

OCT. 10 1998

★伴著好夢 !!

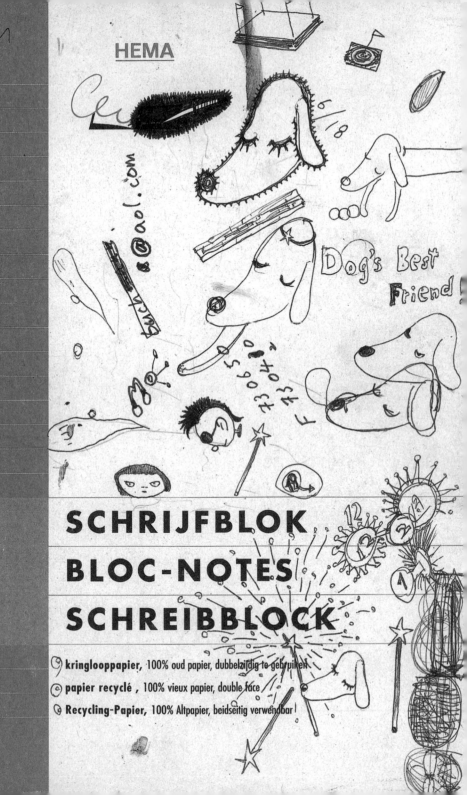

HEMA

SCHRIJFBLOK

BLOC-NOTES

SCHREIBBLOCK

- kringlooppapier, 100% oud papier, dubbelzijdig te gebruiken
- papier recyclé , 100% vieux papier, double face
- Recycling-Papier, 100% Altpapier, beidseitig verwendbar

illes - Blatt

晨間部分
雨的聲音　像雪一樣寂靜　20日的早晨開始了

雖然有點成熟和嚴肅，但要給《Cut》的畫完成了。
好久沒有出現的雛菊與大理花。

火爐靜靜地燃燒著

偶爾的換氣　也打開窗戶　感覺很舒服

冷冽的雨　慢慢地　從天空落下

從擴大器流洩出　GREENDAY的〈WARNING〉

在想跟著一起　吹口琴的心情下　上色

嗚呼，最後的晚上也已經過了。
新的早晨終於將要來臨。

總是一樣地重複。
總是在最後，總是在開始，總是哭著笑著。
有時候激動，有時候放鬆。

和溫柔的人接觸後，變成一個人時，就會覺得寂寞。
我一個人塗鴉，想寫不值得一提的文章。

Geh Weiter! noch noch einbissen weiter!
（繼續往前走吧，再一點，再往前走一點！）

Ich werde nie vergessen die leute, die ich bis jetzt getroffen hab!
（我永遠不會忘記那些我到目前為止遇過的人們！）
nie und nimmer vergessen!
（永遠、永遠不會忘記！）
Ich stehe hier und sehe steigende Sonne.
（我站在這裡，看著升起的太陽。）
Hab keine Angst! Hab keine Sorge!
（不必害怕！不需擔憂！）
Die Tat macht alles schlechtes weg!
（事實會把壞事一掃而空！）
Alles was ich will, nur mein Leben weitergehen.
（我只想要繼續過我的生活。）

確認幹勁的同時，終於吃到搬家蕎麥麵了。

頭髮長長了。想去剪掉。

福井幫忙組裝好木框並繃上棉布了。

當兩個人同在一個空間時，就會想到15年前的事。

那時他是剛進東京藝術大學的一年級新生，我25歲。

我們兩人在我的房間裡聽錄音帶、塗鴉鬧著玩。

直到半夜才起床，到了下午才睡覺。

然後我去德國，與他的往來於是中斷。

他還是一如以往，用自己的方式組裝木框、繃布。

這讓我覺得很高興，感受到他和過去一樣沒變的魅力。

一瞬間，這裡的氣氛和15年前一樣。嗯，一瞬間。

現在是現在。在各自時間差的攻擊下，他和我應該都稍微成長了。

雖然有時間差，但兩人同樣地成長了，

結果彼此的距離並沒有縮短，真有趣。

正因為他沒有改變而更值得期待，也讓我有所學習吧。

學習這種事，果然是無止盡的。

某天，筑摩書房的大山先生說想將我的日記出書。
好像是他發現了在「HAPPY HOUR」上刊載的日記。

把日記變成印刷品、放在書店裡這種事，真是令人非常害羞的事。
所以沒有拒絕出書的我，應該是很不知羞吧！
我總是反覆讀著自己的日記，看著過去日子裡的各種自己……
……即便如此，大山先生，這還是很令人不好意思啊！
但是，這也把它寫進今天的日記裡吧……

……啊，設計裝幀的山本君，竟然為我設計了這麼酷的一本書，
更讓我不好意思，謝謝。
還有，架設「HAPPY HOUR」網站的 Naoko 小姐，謝謝。

2001/05/24　　奈良美智

奈良美智認可之網站「Happy Hour」，現更名為「happy hour lite」。
http://happyhour.air-nifty.com/lite

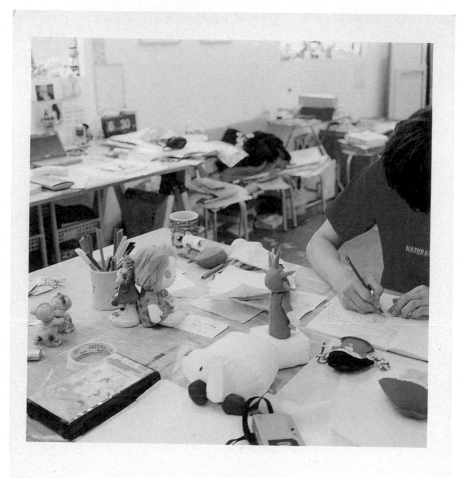

作者

奈良美智（Nara Yoshitomo）

1959 年 12 月生於青森縣弘前市。
渡過喜歡搖滾樂、喜歡格鬥技、非常喜歡畫畫的少年時代後，
在偶然機會下參加裸體素描會時，決定要以「畫畫」維生。
愛知縣立藝術大學畢業後，前往德國杜塞道夫的藝術學院留學。
在歐洲、亞洲、美國等地發表作品，世界各地擁有許多的擁護者。

譯者

王筱玲

曾任職出版社，現為自由編輯工作者，
《日日》中文版、《美術手帖》特刊中文版主編。
譯有《小星星通信》、《安藤忠雄：我的人生履歷書》、
《圖說西洋美術史》、《情書》、《燕尾蝶》。

攝影
森本美絵

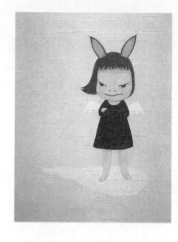

My Blackguard Angel
2001
acrylic on cotton canvas
130.5×97.0cm

一起來 好 005
奈良手記 NARA NOTE

作　者	奈良美智	出版單位	一起來出版／遠足文化事業股份有限公司
譯　者	王筱玲	發　行	遠足文化事業股份有限公司 www.bookrep.com.tw
責任編輯	林明月		23141 新北市新店區民權路 108-2 號 9 樓
主　編	林子揚		電話｜02-22181417　傳真｜02-86671851
總編輯	陳旭華	法律顧問	華洋法律事務所　蘇文生律師
	steve@bookrep.com.tw	美術設計	IF OFFICE
社　長	郭重興	印　製	通南彩色印刷有限公司
發行人兼出版總監	曾大福		

日文版工作人員
藝術指導＆設計　山本 誠

Special Thanks
市橋なお子（happy hour lite）／小山登美夫 Gallery ／白土社／ KIKUYAMA

二版一刷　　2021 年 3 月
定　價　　460 元

國家圖書館出版品預行編目（CIP）資料
奈良手記｜奈良美智；王筱玲 譯｜二版‧新北市：一起來出版，遠足文化事業股份有限公司，
2021.03｜192 面；14.8×21 公分（好；5）
譯自：NARA NOTE｜ISBN 978-986-06230-2-4（平裝）｜1. 插畫 2. 畫冊｜947 . 45